学一百通

中国画基础技法丛书·写意花鸟

百鸟画谱

BAINIAO HUAPU　陈再乾　陈川◎著

ZHONGGUOHUA JICHU JIFA CONGSHU·XIEYI HUANIAO

广西美术出版社

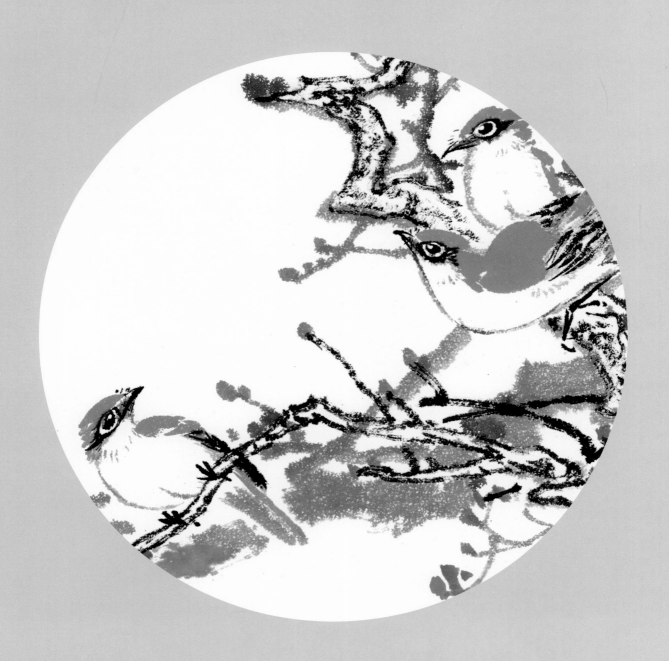

序

　　中国画，特别是中国花鸟画是最接地气的高雅艺术。究其原因，我认为其一是通俗易懂，如牡丹富贵而吉祥，梅花傲雪而高雅，其含义妇孺皆知；其二是文化根基源远流长，自古以来中国文人喜书画，并寄情于书画，书画蕴涵着许多文化的深层意义，如有梅、兰、竹、菊清高于世的四君子，有松、竹、梅岁寒三友！它们都表现了古代文人清高傲世之心理状态，表现了人们对清明自由理想的追求与向往也。为此有人追求清高的，也有人为富贵、长寿而孜孜不倦，以牡丹、水仙、灵芝相结合的"富贵神仙长寿图"正合他们之意。想升官发财也有寓意，画只大公鸡，添上源源不断的清泉，为高官俸禄，财源不断也。中国花鸟画这种以画寓意，以墨表情，既含蓄表现了人们的心态，又不失其艺术之韵意。我想这正是中国花鸟画得以源远而流长，喜闻而乐见的根本吧。

　　此外，我国自古以来就有许多学习、研读中国画的画谱，以供同行交流、初学者描摹习练之用。《十竹斋画谱》《芥子园画谱》为最常见者，书中之范图多为刻工按原画刻制，为单色木板印刷与色彩套印，由于印刷制作条件限制，与原作相差甚远，读者也只能将就着读画。随着时代的发展，现代的印刷技术有的已达到了乱真之水平，给专业画者、爱好者与初学者提供了一个可以仔细观赏阅读的园地。广西美术出版社编辑出版的"中国画基础技法丛书——学一百通"可谓是一套现代版的"芥子园"，是集现代中国画众家之所长，是中国画艺术家们几十年的结晶，画风各异，用笔用墨、设色精到，可谓洋洋大观，难能可贵，如今结集出版，乃为中国画之盛事，是为序。

<div align="right">

黄宗湖教授

2016年4月于茗园草

作者系广西美术出版社原总编辑

广西文史研究馆画院副院长

</div>

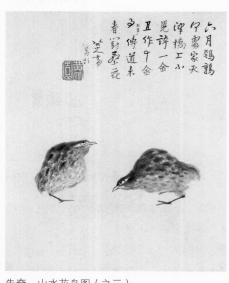

朱耷　山水花鸟图（之三）
37.8 cm×31.5 cm

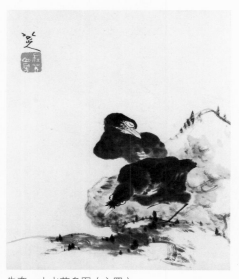

朱耷　山水花鸟图（之四）
37.8 cm×31.5 cm

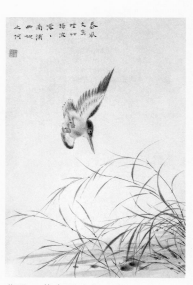

华嵒　花鸟图（之一）
46.5 cm×31.3 cm

一、鸟的结构解析图

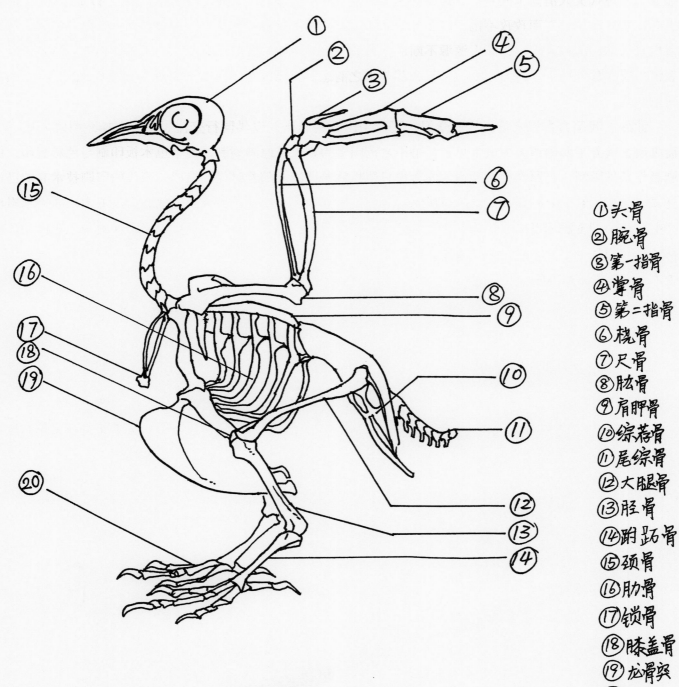

①头骨
②腕骨
③第一指骨
④掌骨
⑤第二指骨
⑥桡骨
⑦尺骨
⑧肱骨
⑨肩胛骨
⑩综荐骨
⑪尾综骨
⑫大腿骨
⑬胫骨
⑭跗跖骨
⑮颈骨
⑯肋骨
⑰锁骨
⑱膝盖骨
⑲龙骨突
⑳趾骨

二、鸟的基本造型

　　鸟类的造型变化不定，但仍有规律可循。用大小不同的蛋形来分析就会更加明朗，以一个较大的蛋形作为身体部分，以两个较小的蛋形分别作为头部和腿，大小蛋形的组合就构成了鸟类的基本形。

　　由于鸟类的脖子可以上下左右灵活摆动，所以当定下身体（蛋形）的固定方位后，通过脖子方位的不同变动，就可以得出很多不同的整体造型。通过头、尾巴、翅膀的灵活安排，产生不同的造型动态。

　　画鸟时要注意重心，要使禽鸟的重心平稳，一般重心线应在两脚之间或者落在其中一只脚上，要跑动或起落，一般靠重心的偏离产生动感。

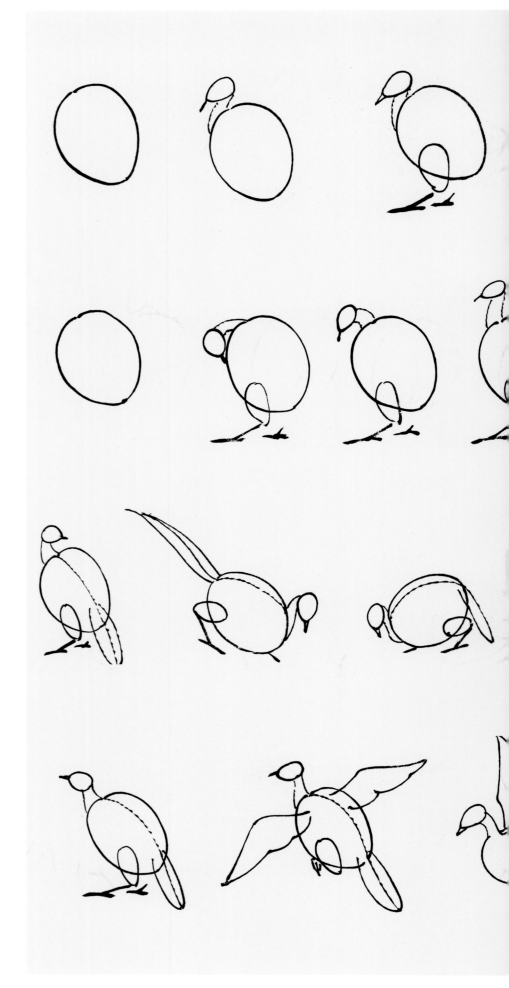

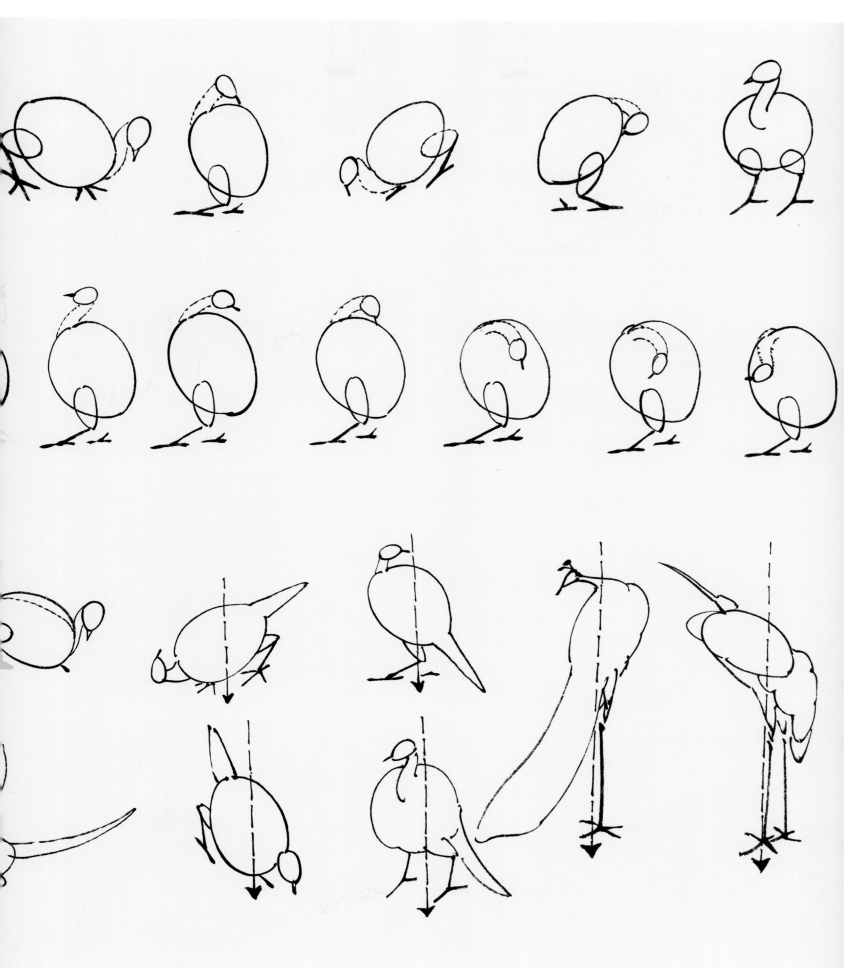

三、各种鸟的特征

（一）头部特征

鸟类的特征很大部分从头部可以看出，所以作画者应注意观察和默记各种不同禽鸟的头部特征，日积月累自能得心应手。

（二）翅膀、尾部特征

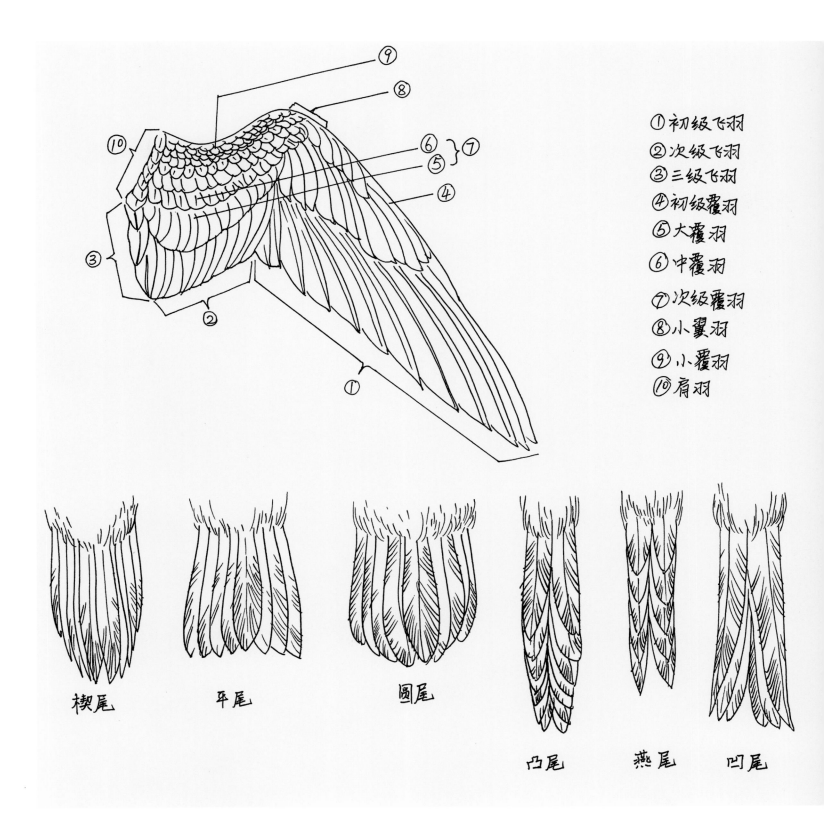

①初级飞羽
②次级飞羽
③三级飞羽
④初级覆羽
⑤大覆羽
⑥中覆羽
⑦次级覆羽
⑧小翼羽
⑨小覆羽
⑩肩羽

楔尾　　　　平尾　　　　圆尾

凸尾　　　燕尾　　　凹尾

（三）脚的特征

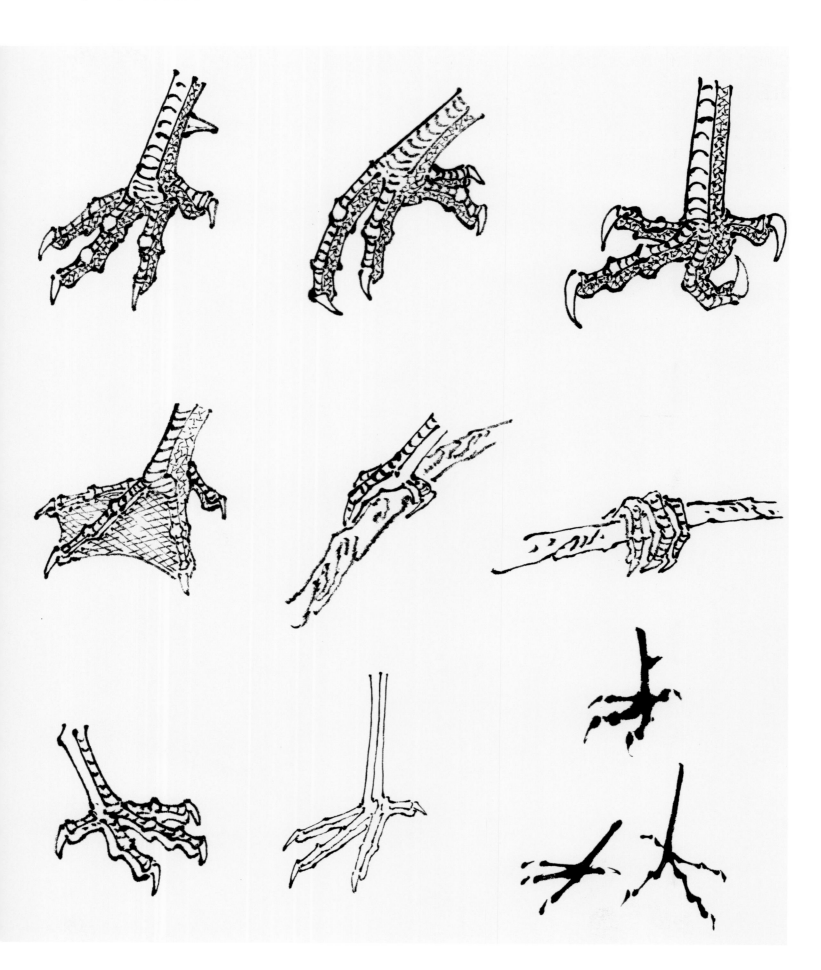

四、鸟的画法

　　画鸟可以从不同的部位入手，如头、腹、背等。熟悉鸟的基本形，从哪个部位入手都能融会贯通。以下各种鸟的画法，仅列举前一种造型的画法，其他画法便可举一反三，灵活运用。

山雀画法

①笔肚蘸赭石，笔尖点少许墨画背部、翅膀。
②用焦墨画嘴巴、眼睛、头、尾巴及翅膀的初级羽毛。
③以重墨画脚。

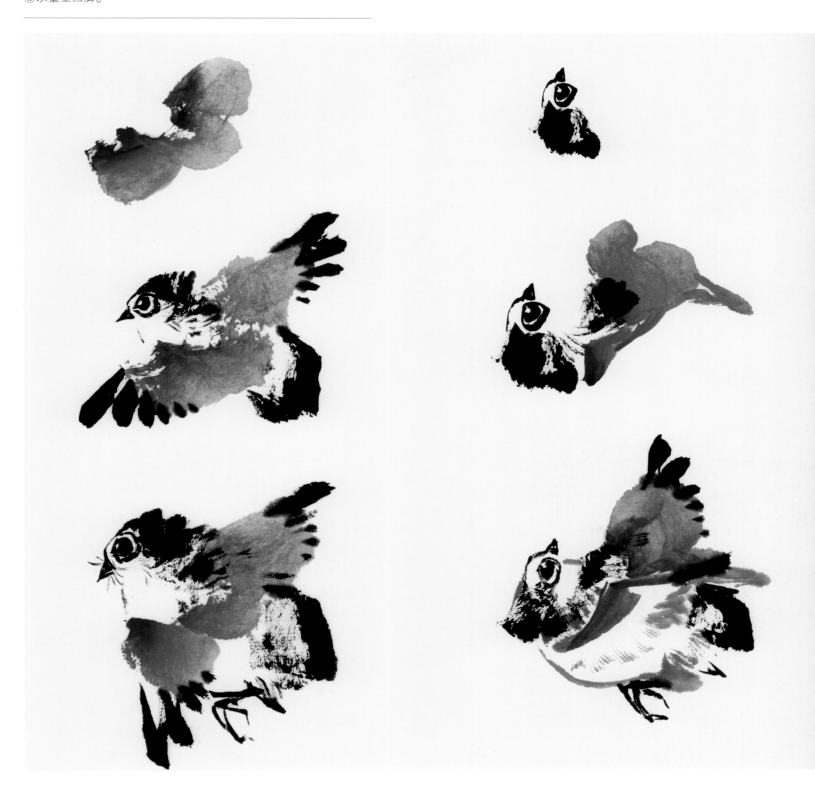

麻雀画法

①以淡墨画腹部的基本形。
②用赭石画头和侧背。
③以焦墨画眼睛、嘴巴、翅膀，在侧背上点些重墨。
④以焦墨画脚。

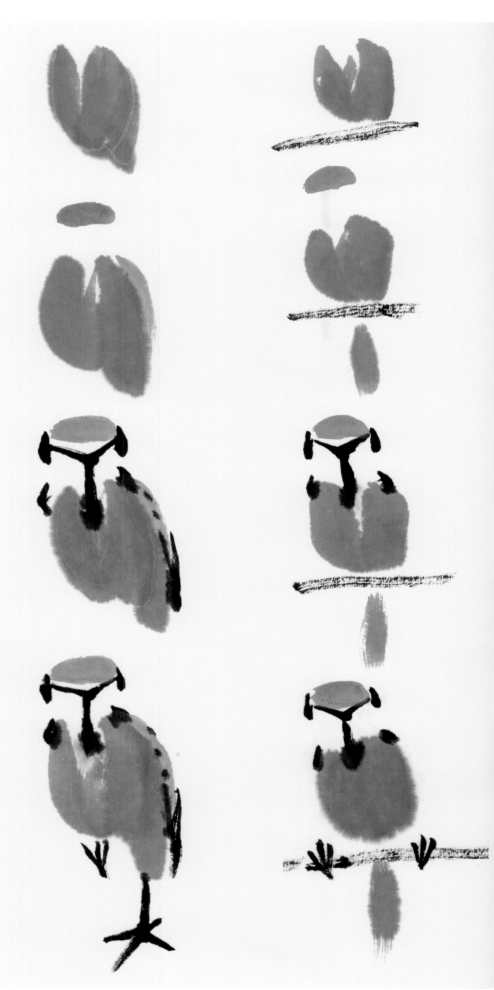

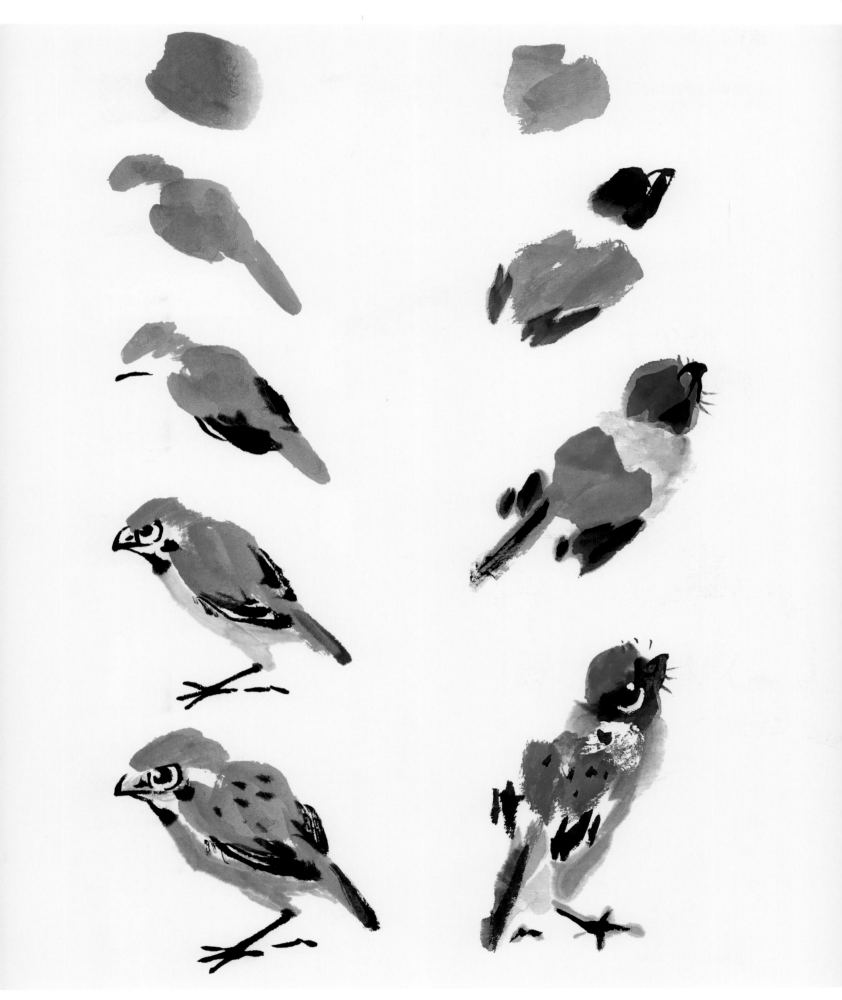

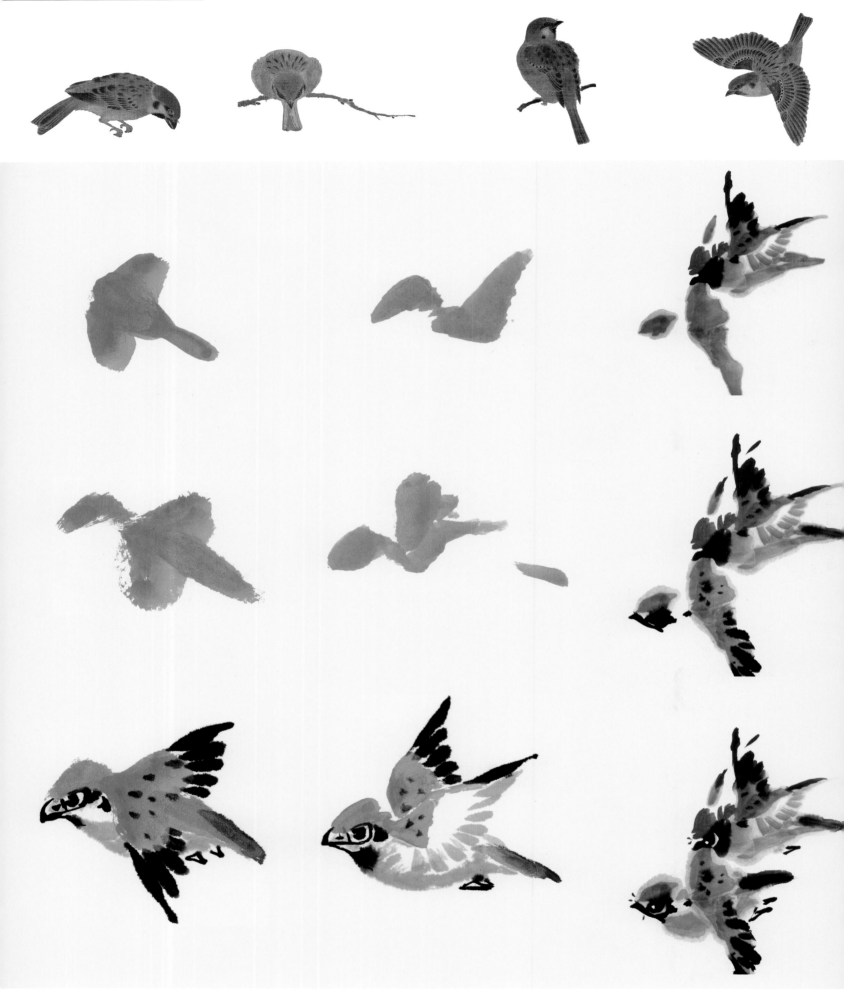

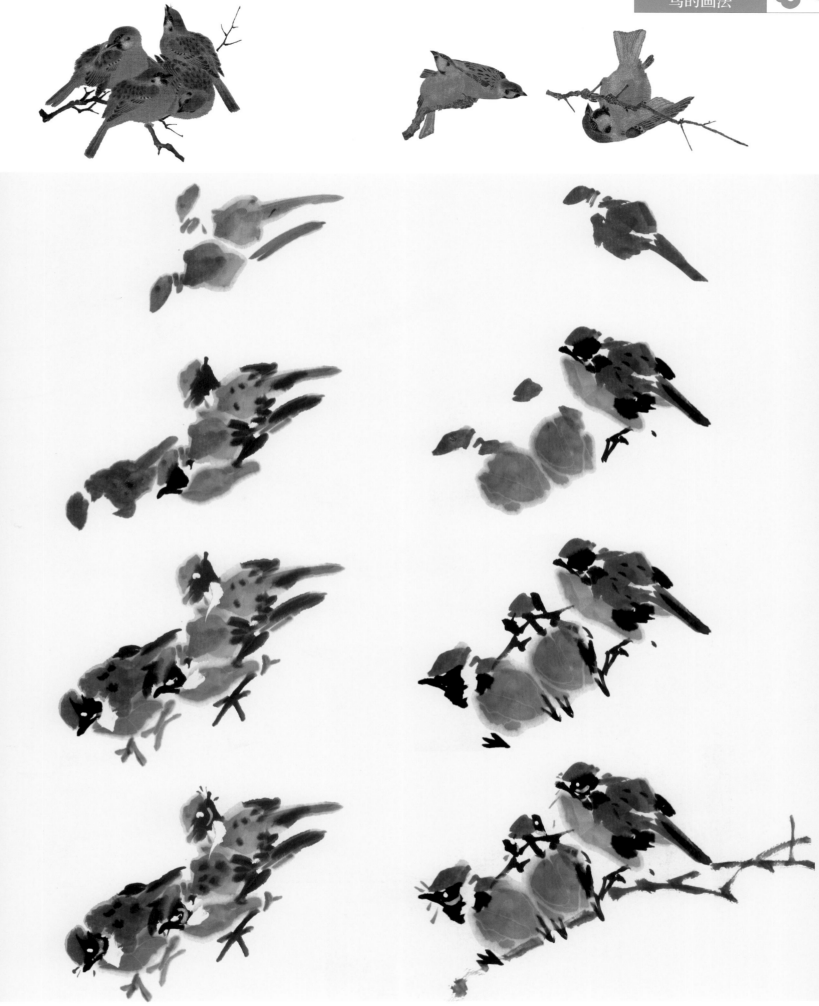

绣眼鸟、白眼圈、绿豆鸟画法

①以石青调石绿画头和侧背。
②以焦墨画嘴巴、眼睛和翅膀，再用淡墨勾画腹部。
③以焦墨画脚，淡墨画尾巴。
④用藤黄点染腹部和翅膀。

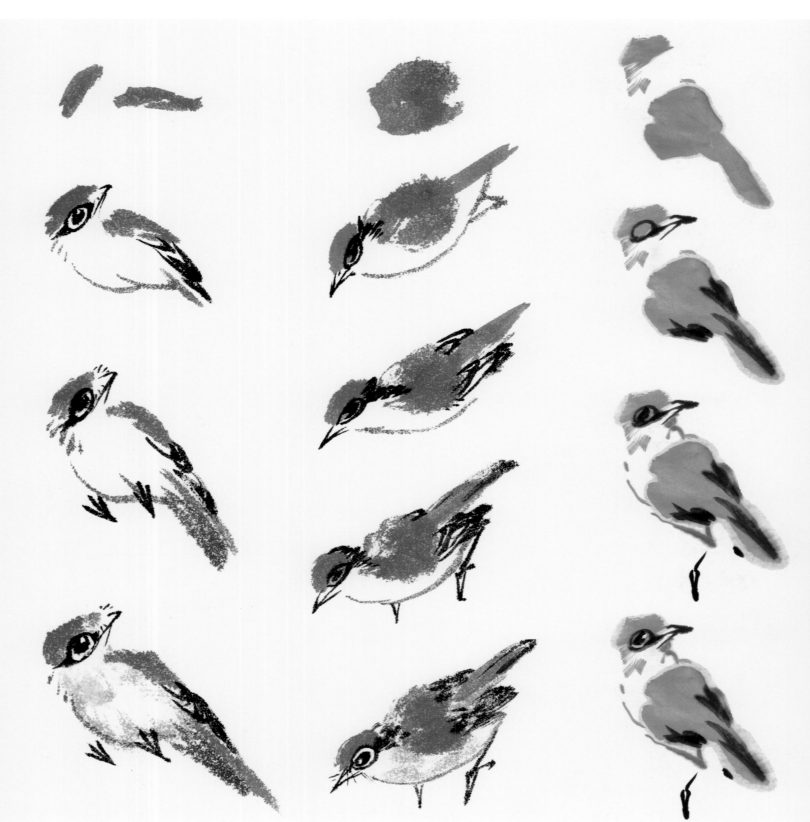

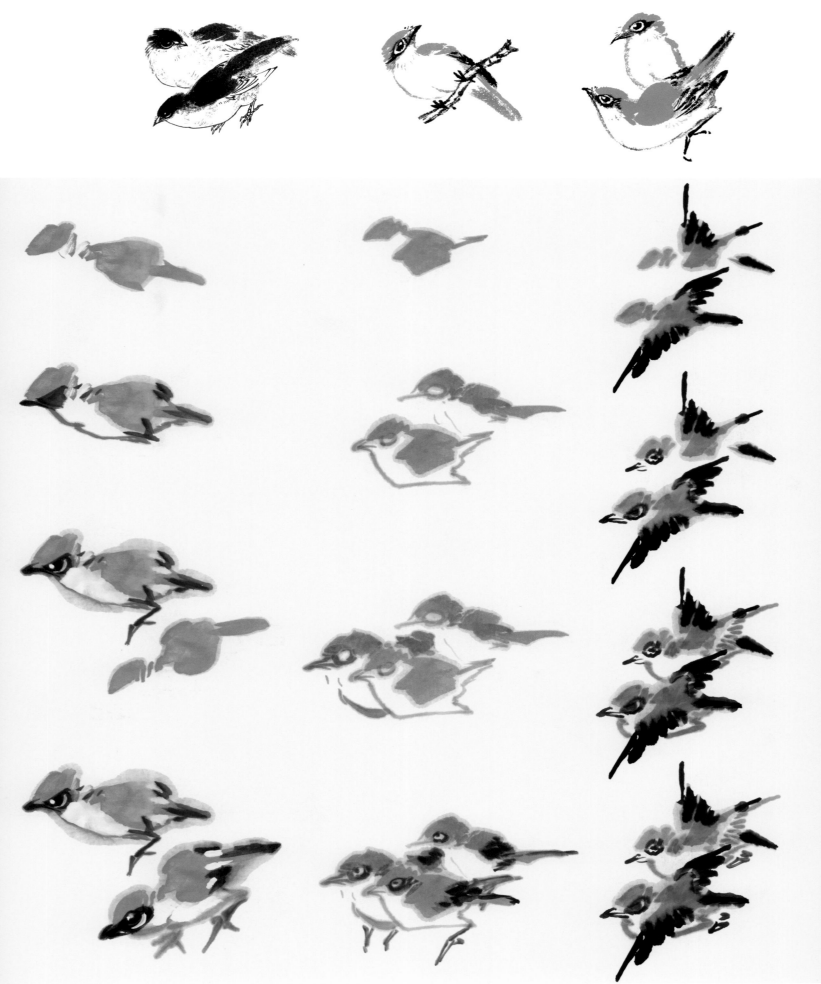

鹌鹑画法

①用焦墨画出嘴巴、眼睛、头的基本形，再画出脖子。
②用重墨画出背部和翅膀。
③用赭石画出腹部，再用淡墨画出脚。
④用浓墨画出眼睛，用花青染出嘴巴，然后以藤黄调赭石局部点染头部、脖子、背部。

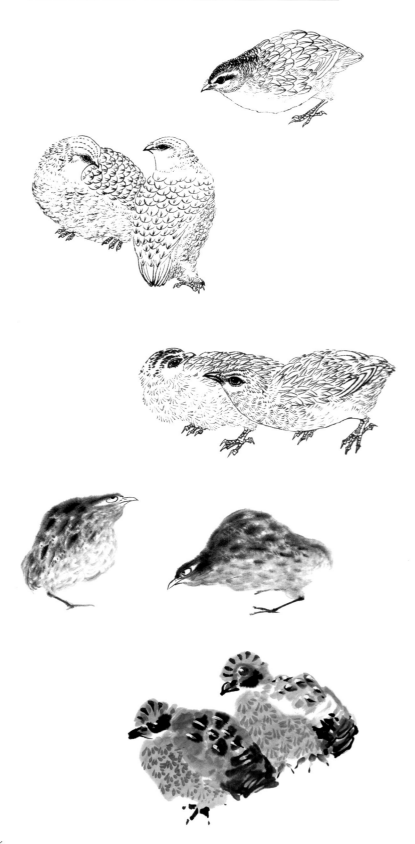

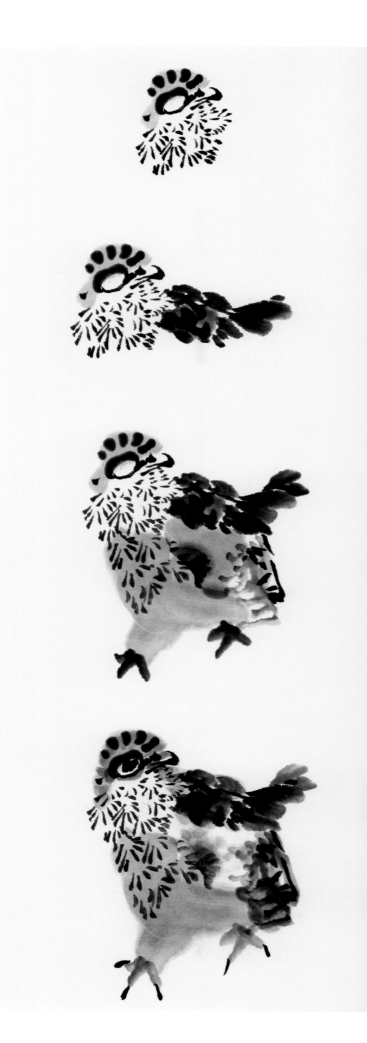

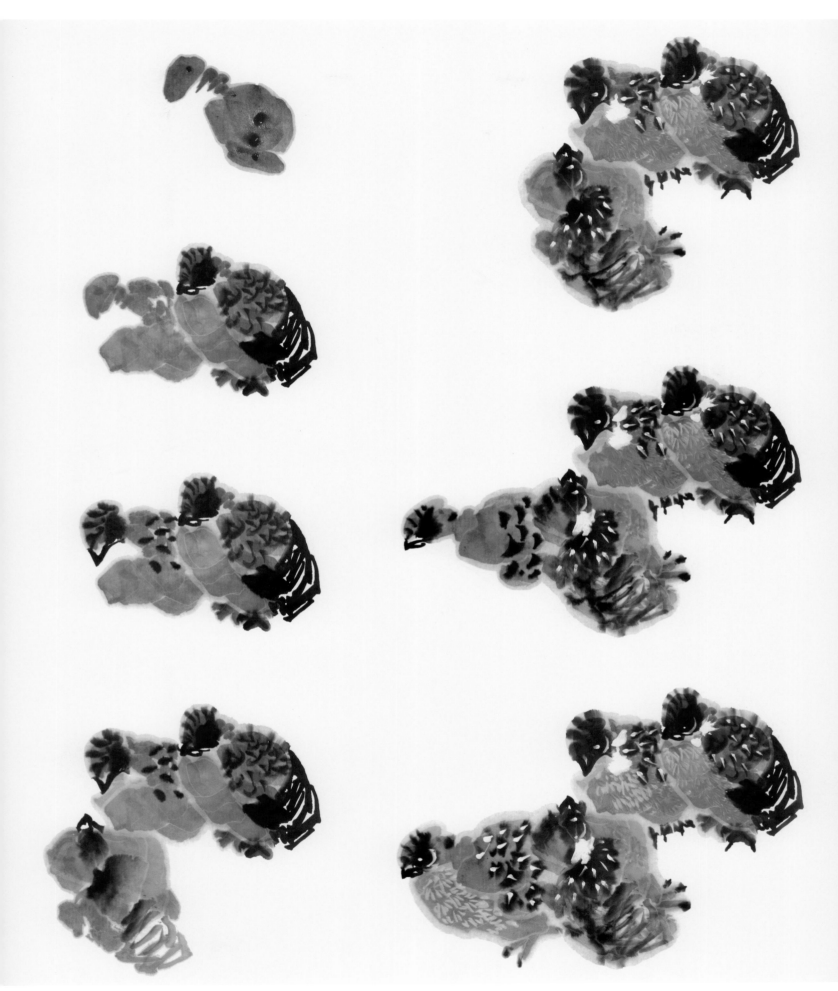

写意花鸟·百鸟画谱
ZHONGGUOHUA JICHU JIFA CONGSHU

八哥画法

①以浓墨画背部的基本形。
②以焦墨画翅膀，画时留出一定的白，然后画尾巴。
③用焦墨接着画嘴巴、眼睛、头，注意在眼睛前鼻孔的地方特别画出一撮前伸的毛（特征之一）。
④以淡墨画腹部，再以浓墨画脚。
⑤先以花青染嘴巴，接着局部点染翅膀和尾巴，然后用藤黄调朱磦画眼圈，顺笔点一下舌头。

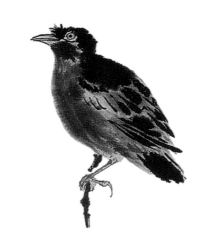

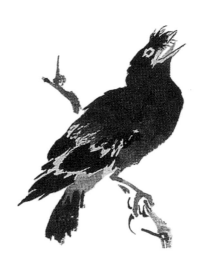

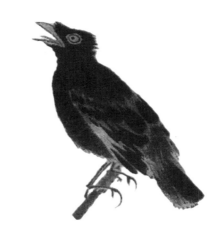

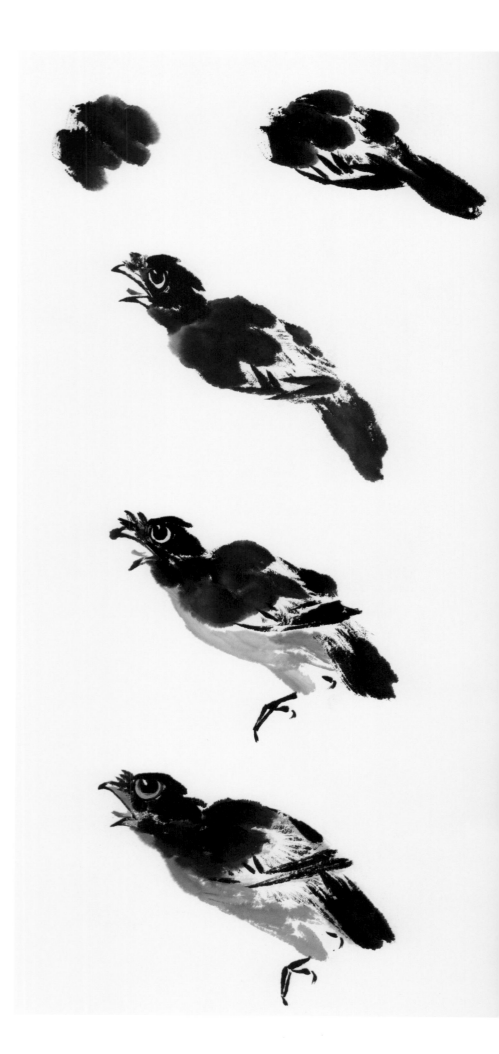

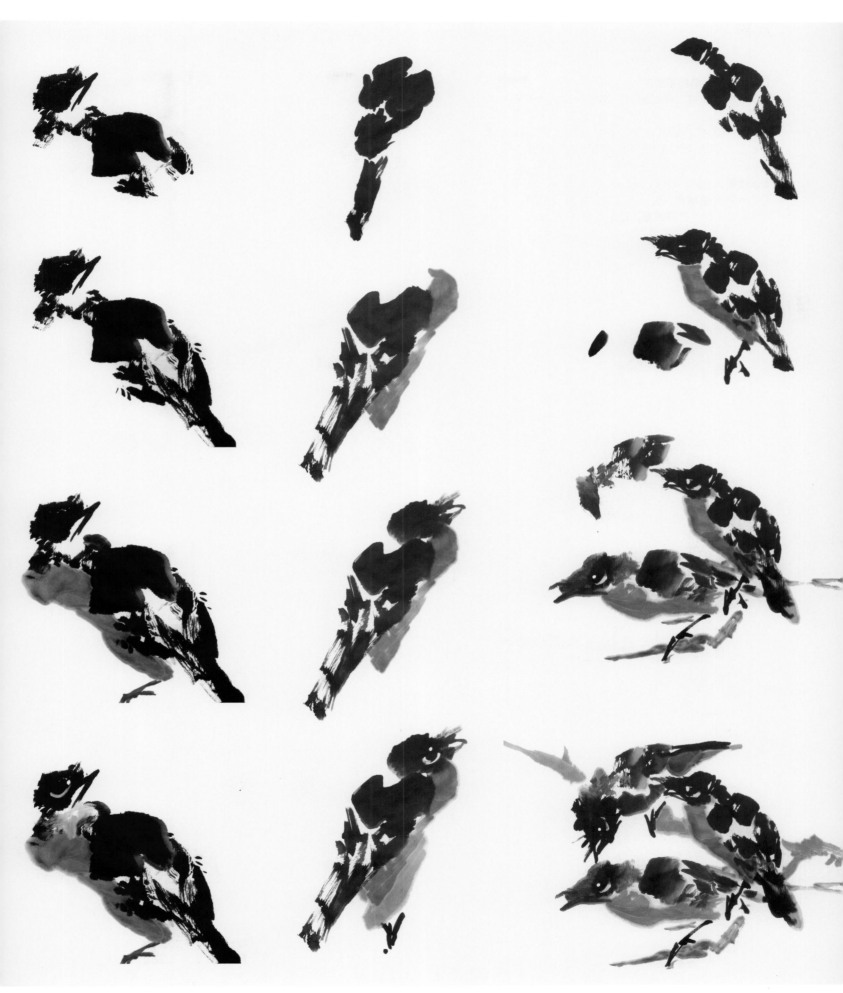

燕子画法

①以焦墨画头和侧背。

②接着以焦墨画嘴巴和眼睛，再以淡墨勾画腹部和尾巴。

③以焦墨画翅膀和脚。

④先以花青染嘴巴，再用藤黄调朱磦画眼圈，然后以胭脂调朱磦染前脖，最后用淡绿染淡墨线的地方。

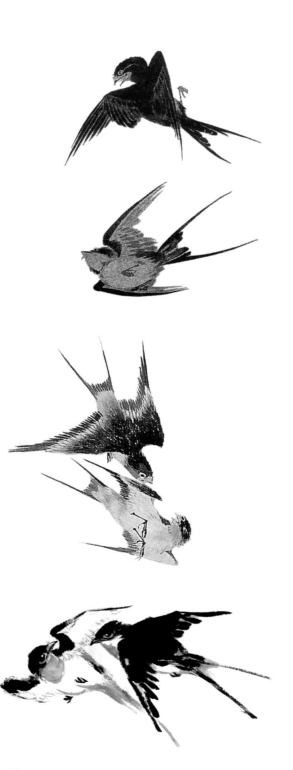

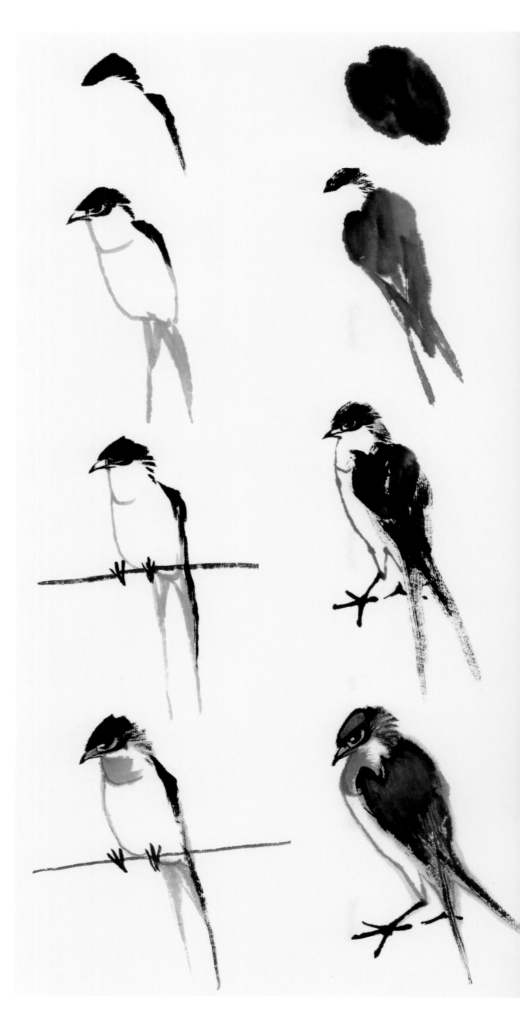

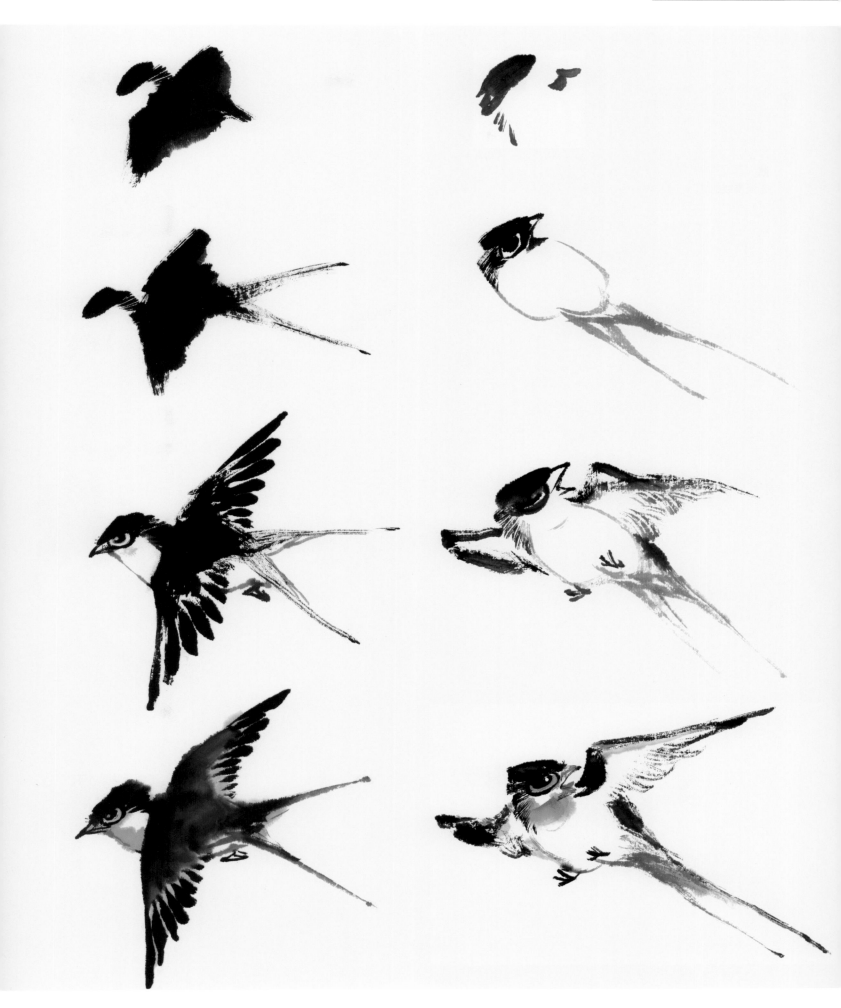

绶带鸟画法

①以淡墨勾画出背部的基本形。
②用淡墨接着勾画出翅膀。
③先以焦墨画嘴巴、眼睛、头，接着用浓墨填勾翅膀，然后用淡墨勾画腹部、尾巴，注意尾巴要画长些（特征之一）。
④先以藤黄调朱磦画眼圈，然后以花青染嘴巴，顺笔画出脚，最后用花青局部点染勾画的线，使留白的地方更明显。

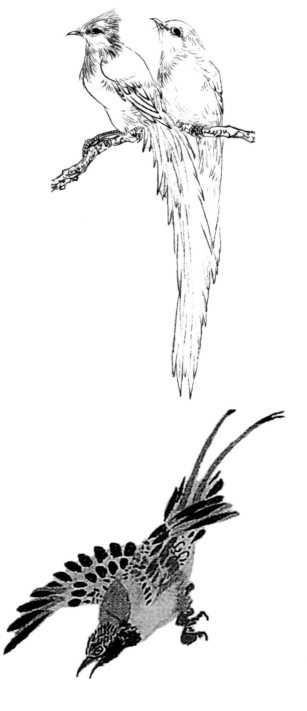

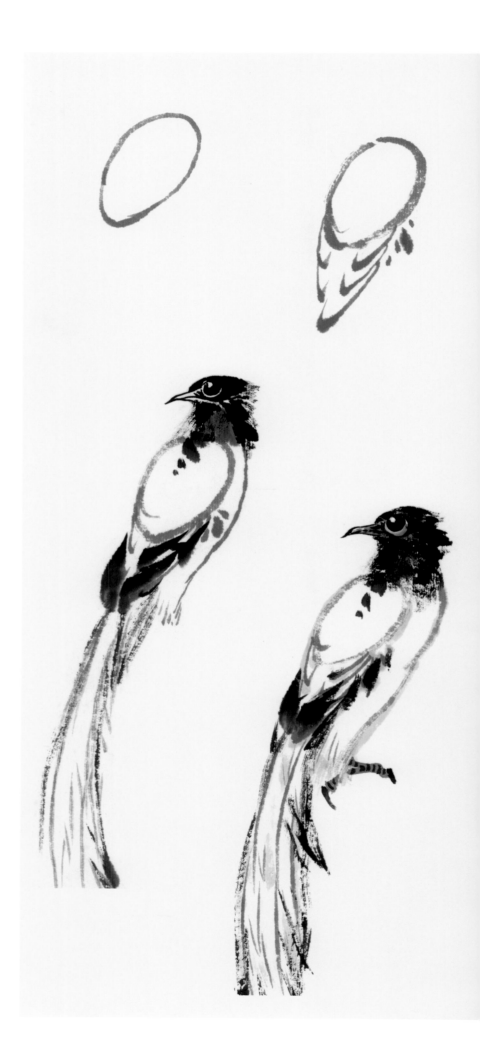

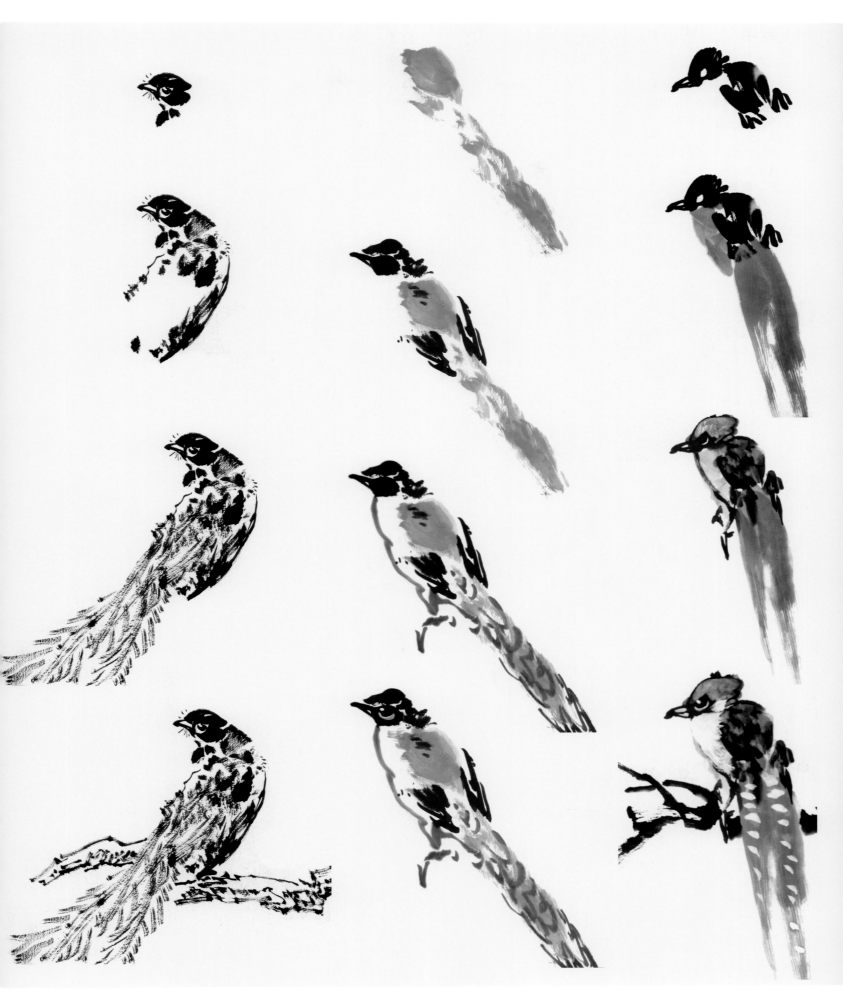

太平鸟画法

①用赭石调入少量朱磦画腹部。
②不洗笔接着画出尾巴，再用朱磦画头。
③以焦墨画嘴巴和眼睛。
④先以花青染嘴巴，再用藤黄调朱磦画眼圈，然后用浓墨画侧背，最后用焦墨画脚。

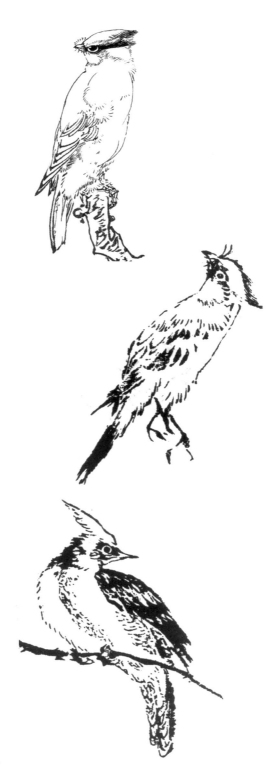

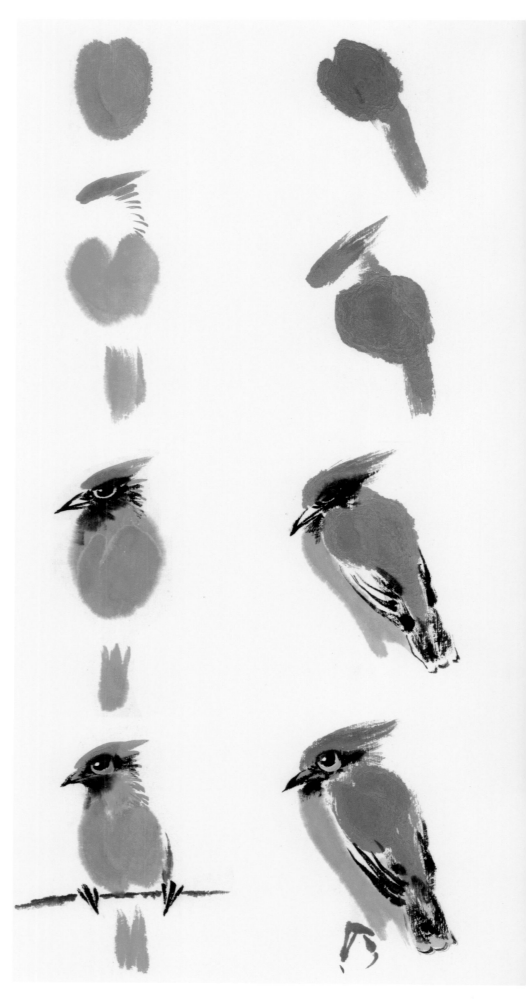

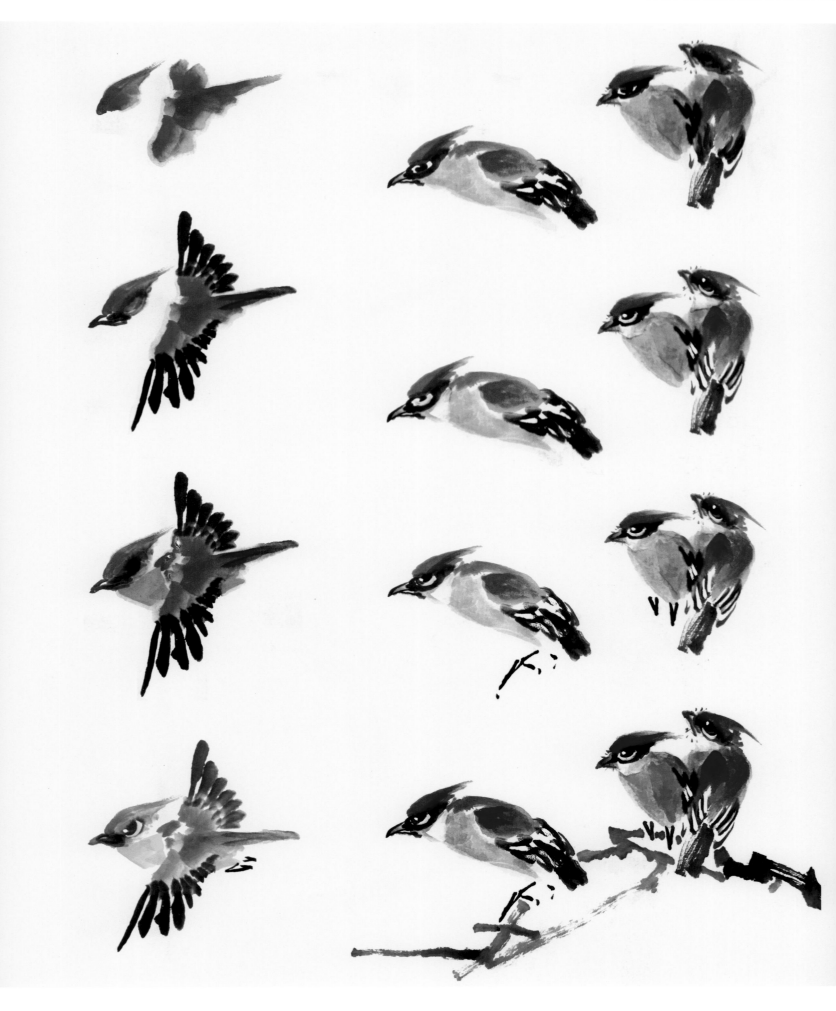

黄鹂鸟画法

①笔肚蘸藤黄，笔尖点赭石画背部。
②用画背部的颜色继续画头。
③以焦墨画翅膀、尾巴，再勾画腹部。
④先以藤黄调朱磦染嘴巴，再画眼圈、舌头，然后以淡藤黄染腹部、翅膀、尾巴，最后用浓墨画脚。

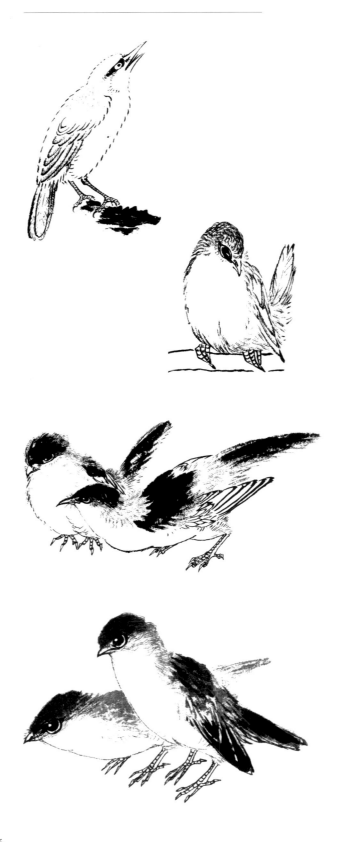

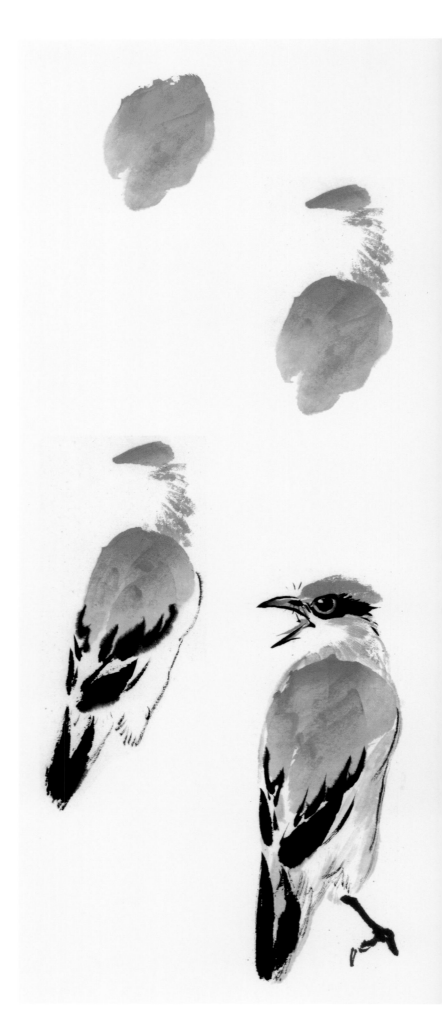

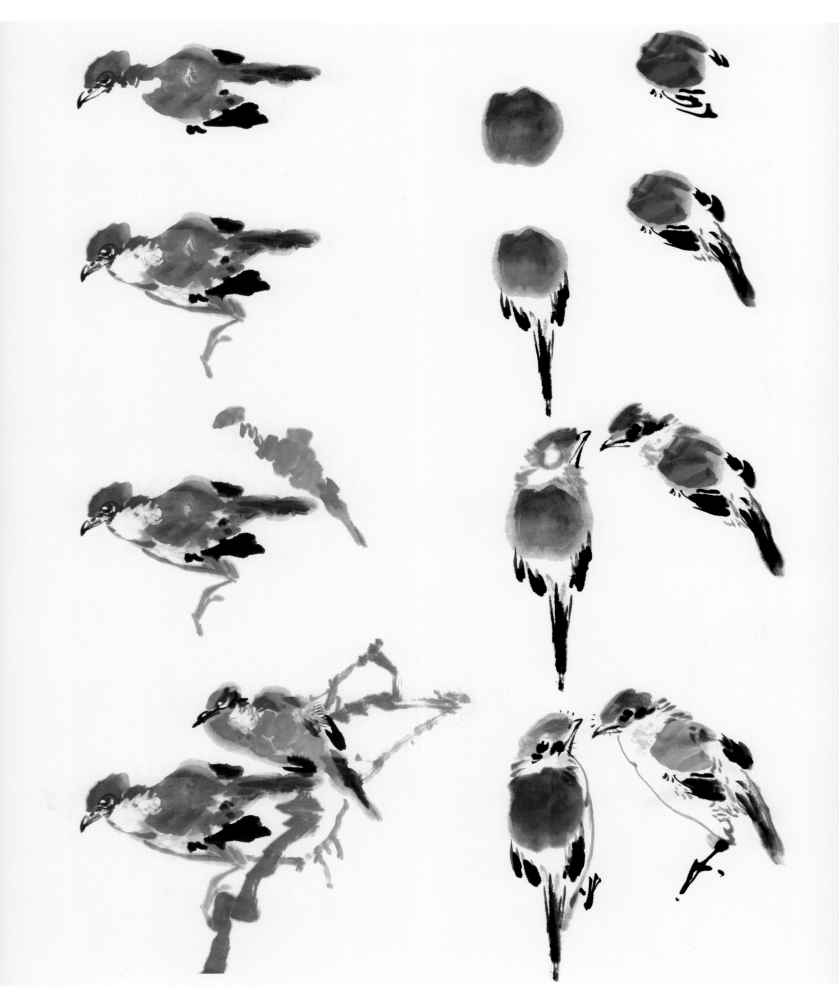

鸳鸯画法

①以焦墨画头、眼睛、嘴巴。
②以朱磦画颈羽。
③先以胭脂调墨画胸，再以焦墨勾画侧身，然后用赭石调石绿画翅膀上直立的扇形翼帆。
④以焦墨勾画腹部、脚及翅膀的初级羽毛，再画尾巴，然后用胭脂染嘴巴，最后用花青点染头、侧身、尾巴。

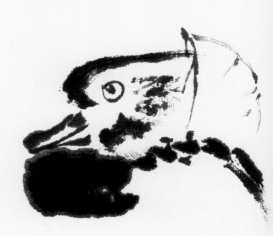

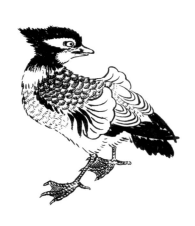

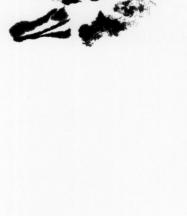

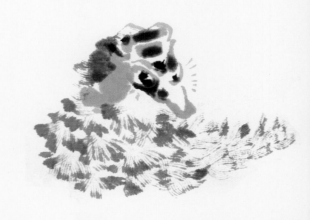

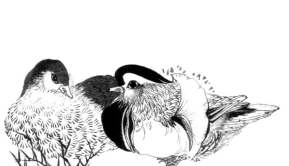

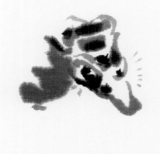

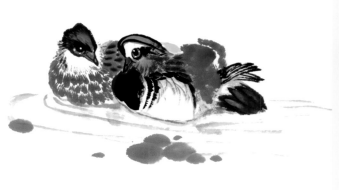

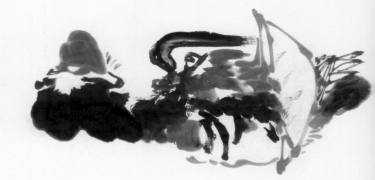

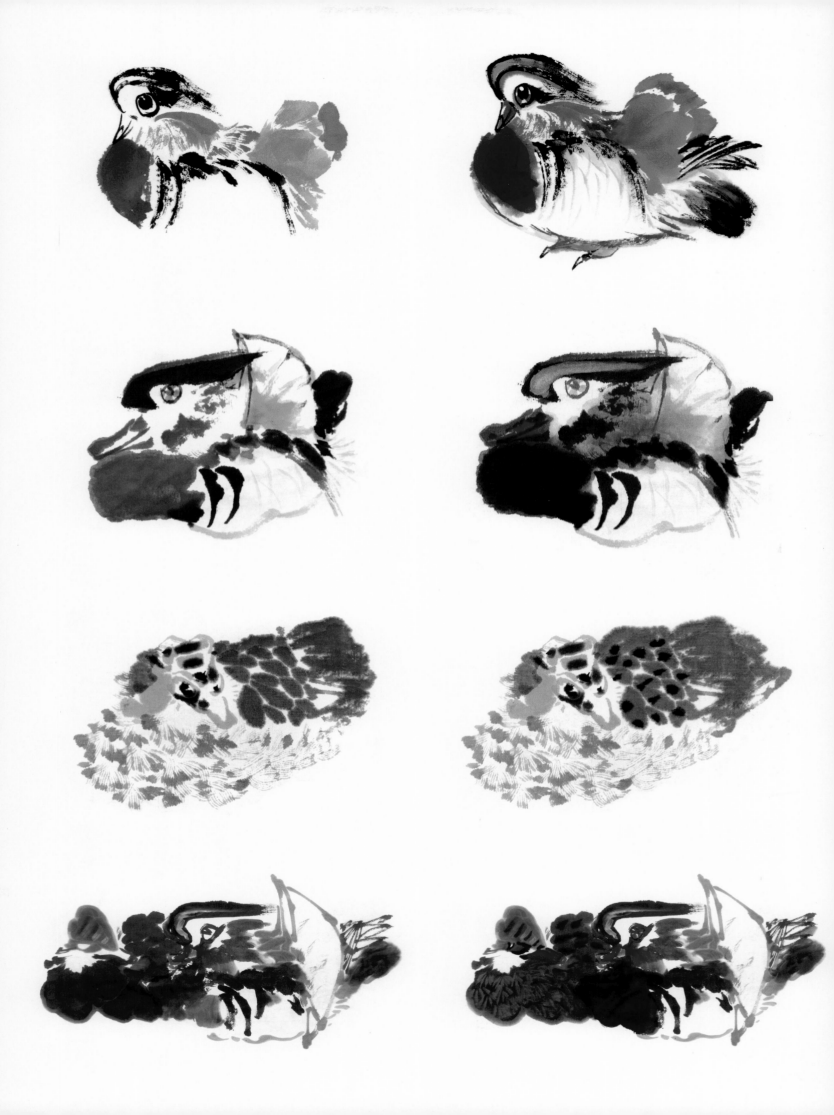

鹦鹉画法

①以焦墨画背部的基本形。
②以焦墨画嘴巴、眼睛、头、翅膀、尾巴。
③用焦墨勾画腹部。
④先以朱磦染嘴巴，再以藤黄画眼圈，然后用石青点染头、背部、尾巴，用胭脂染胸部，用石绿调藤黄染腹部，最后用浓墨画脚。

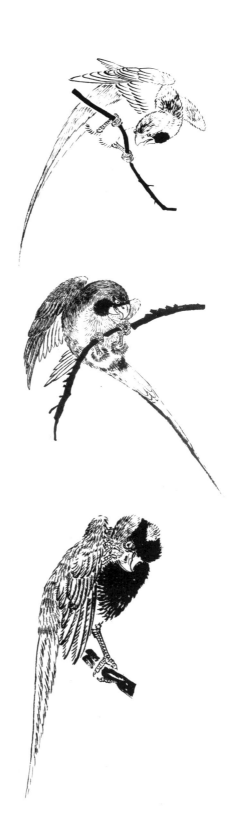

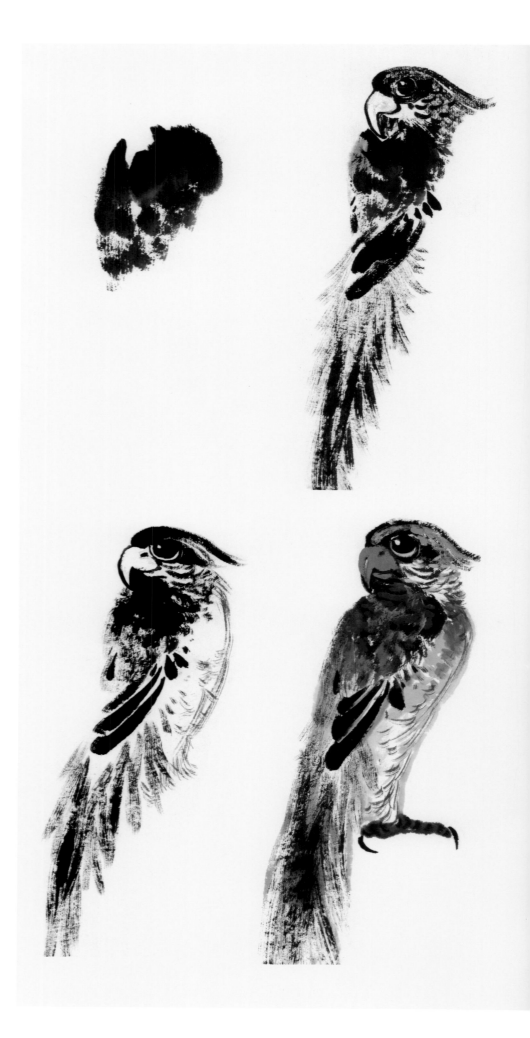

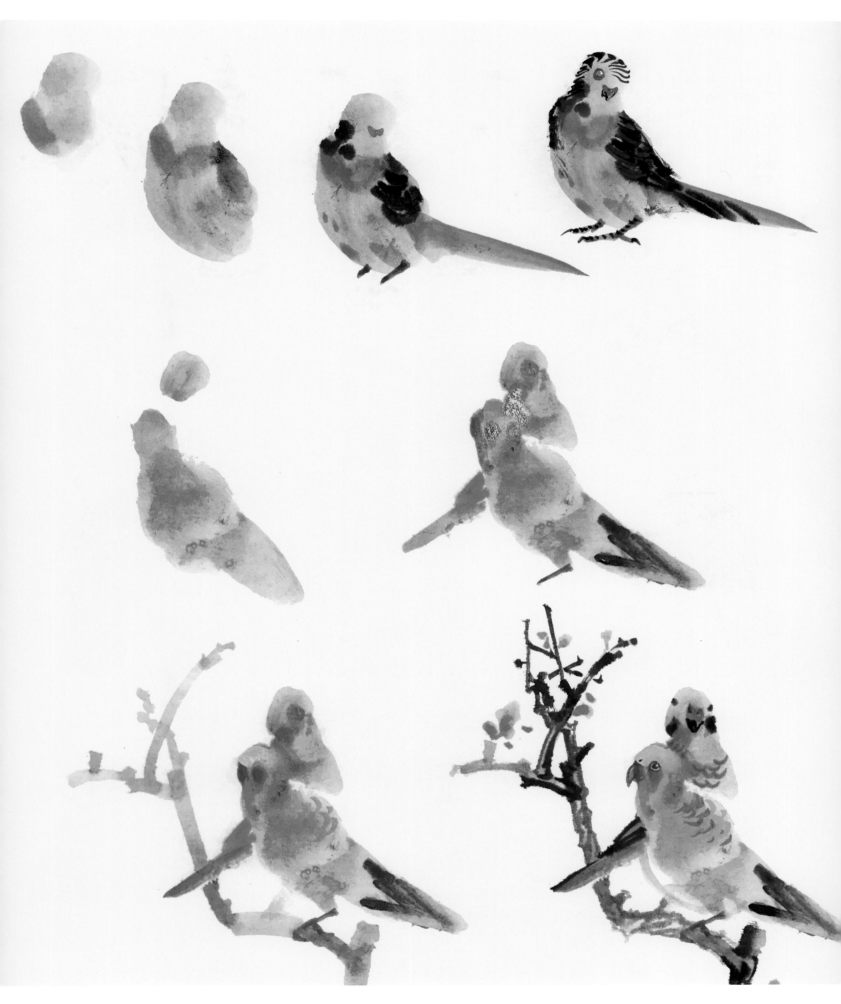

蜡嘴鸟画法

①以淡墨画腹部的基本形。
②用焦墨画较短且粗的嘴，再画眼睛、头，用浓墨画侧背。
③以藤黄调少许墨画脚，用焦墨点脚趾。注意画站在地上的鸟，其脚趾要撑开；画站在小枝条上的鸟，脚趾要收在一起。

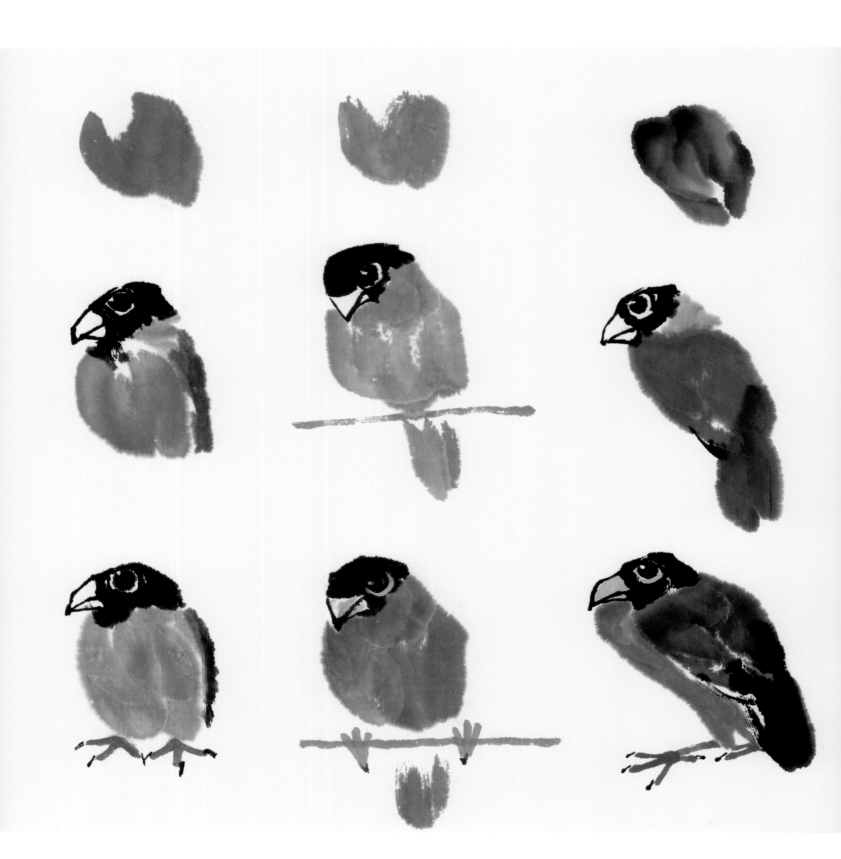

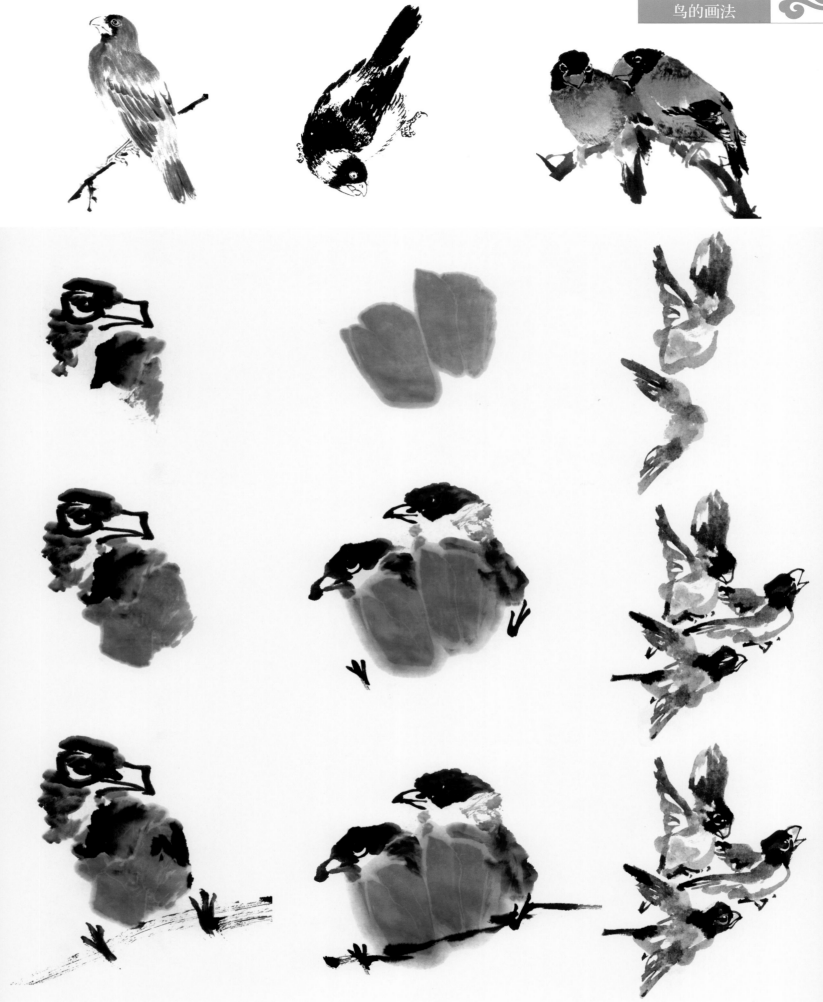

喜鹊画法

①以重墨画背部。

②用重墨接着画翅膀、尾巴，注意画翅膀时要将次级羽毛留白，只画出初级羽毛。再以焦墨画头。

③先以焦墨画嘴巴、眼睛，再用浓墨画前脖和前胸，并勾画出腹部，然后以花青染嘴巴，以藤黄调朱磦画眼圈，顺笔点出舌头，最后用焦墨画脚。

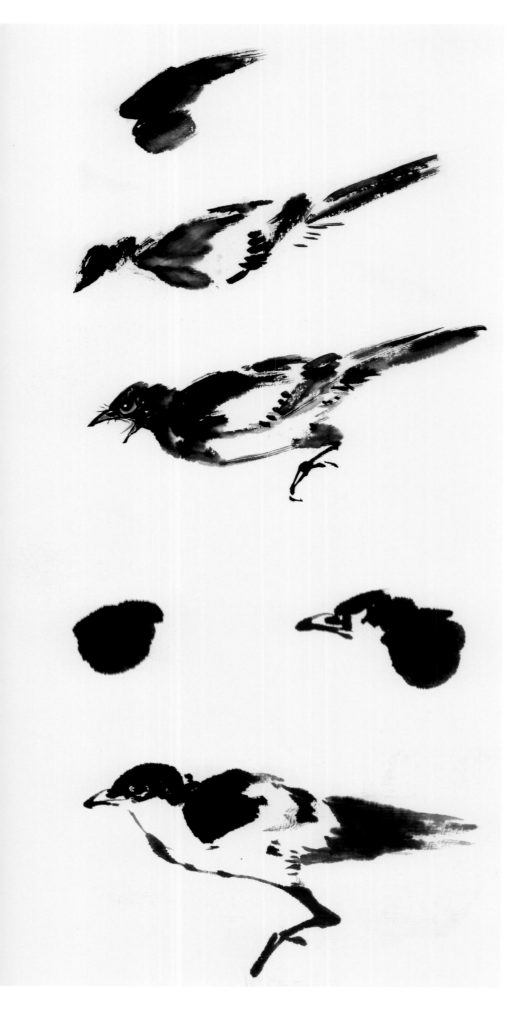

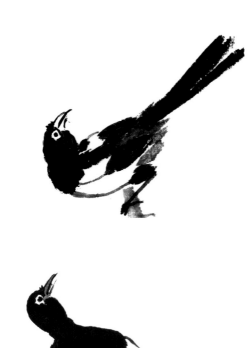

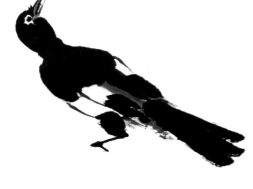

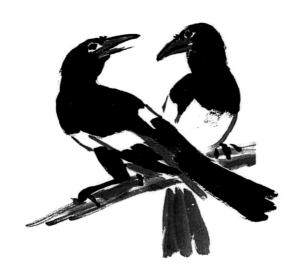

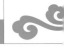

翠鸟画法

①以石青画背部的基本形。
②以焦墨画嘴巴、眼睛，再以石青画头。
③以焦墨画翅膀、尾巴，间点头部。
④以胭脂染嘴巴，再画腹部。调重点的胭脂画脚。

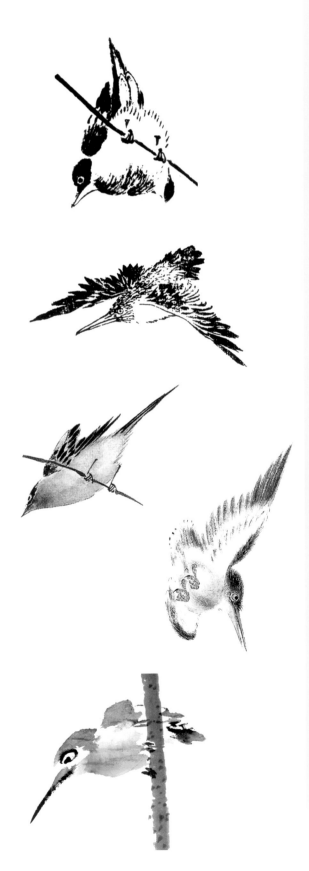

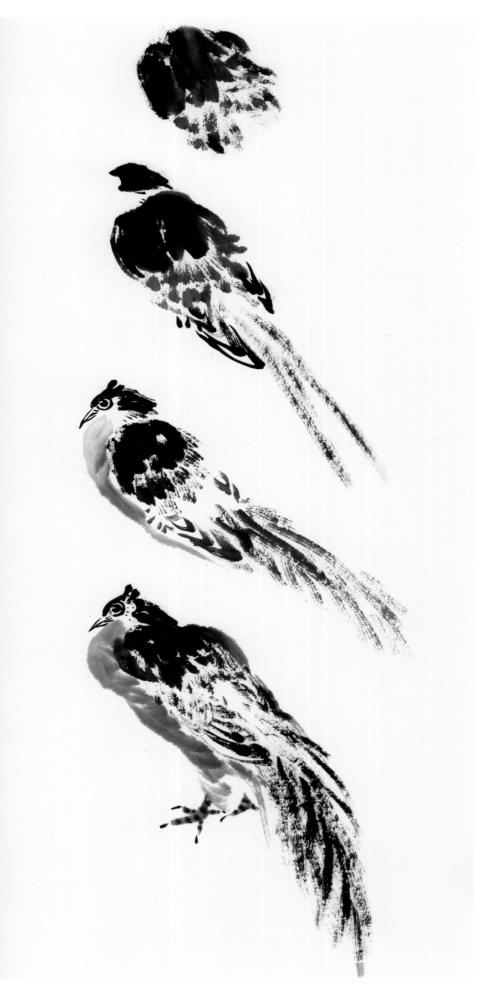

雉鸡画法

①用焦墨画背部的基本形。

②用焦墨接着画头，再勾画翅膀，然后画尾巴的基本形，注意尾巴要画长些（特征之一）。

③用焦墨画嘴巴、眼睛，点出头上的羽角（特征之一），再以淡墨画腹部。

④用淡墨画脚，脚上用浓墨间点出斑纹。

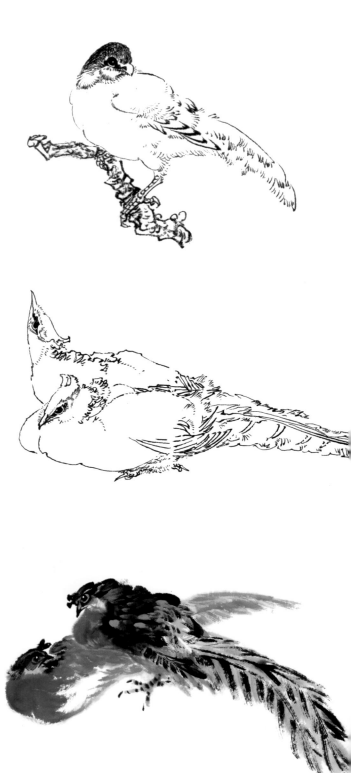

鹰的画法

①以淡墨画背部的基本形。

②以焦墨画翅膀、尾巴，接着在背部间点些焦墨。

③先以焦墨画嘴巴、眼睛、头，再用淡墨画腹部，间点些焦墨，最后用焦墨画脚。注意画嘴巴要夸张些，形像斧头，眼圈方且硬。

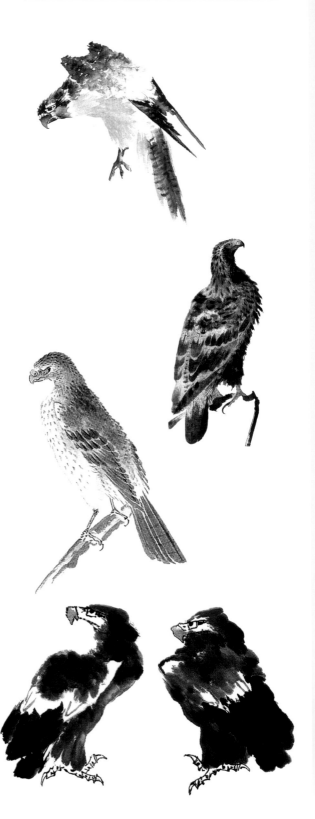

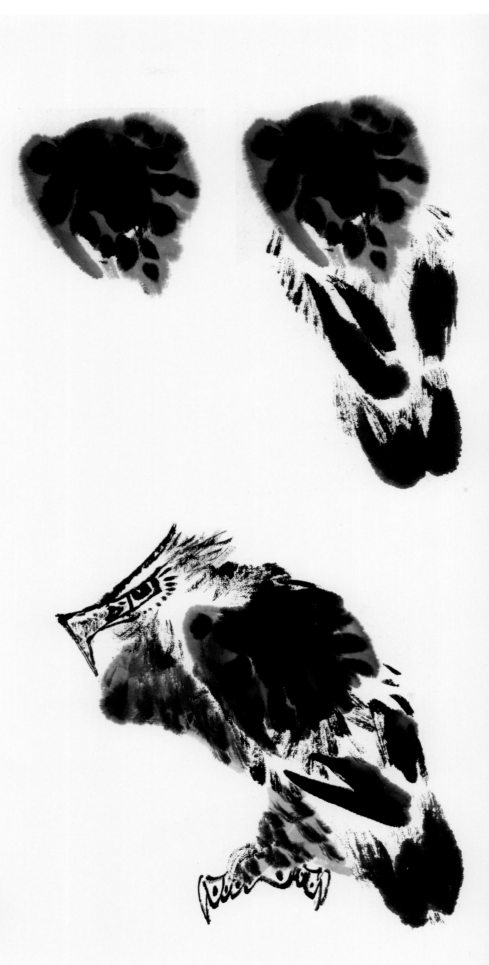

孔雀画法

①以淡墨勾画背部的基本形。

②以焦墨画脖子，再以淡墨勾画尾巴。

③先以焦墨画嘴巴、眼睛、头、羽冠，再以浓墨画腹部，接着焦墨画脚，然后用藤黄染嘴巴，画眼圈，局部染尾巴，最后用花青点染羽冠、脖子、尾巴。

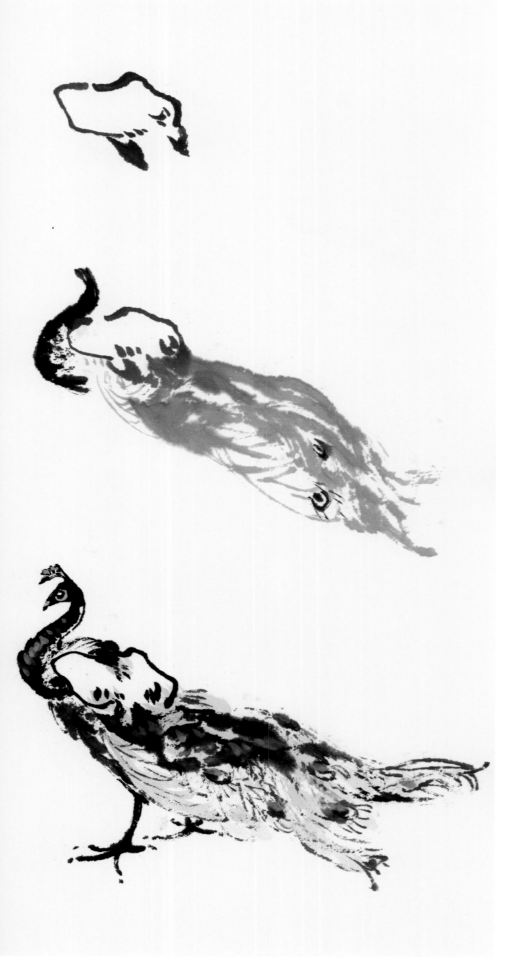

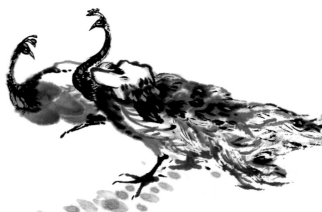

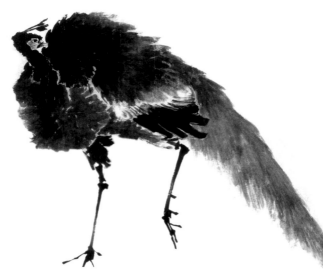

戴胜鸟画法

①以赭石画脖子，以焦墨画背部、翅膀、尾巴。
②以焦墨画嘴巴和眼睛，以赭石画头和冠顶。
③用焦墨点冠顶，以胭脂调少许墨画腹部。
④先以花青染嘴巴及背部、翅膀、尾巴，然后用藤黄调朱磦画眼圈，最后用焦墨画脚。

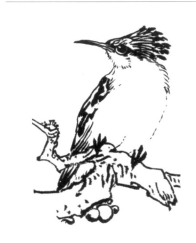

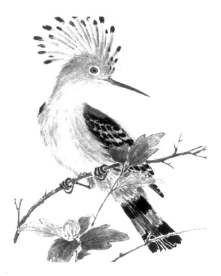

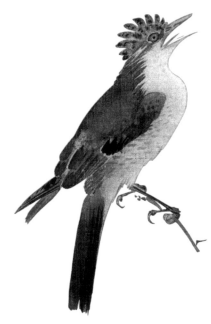

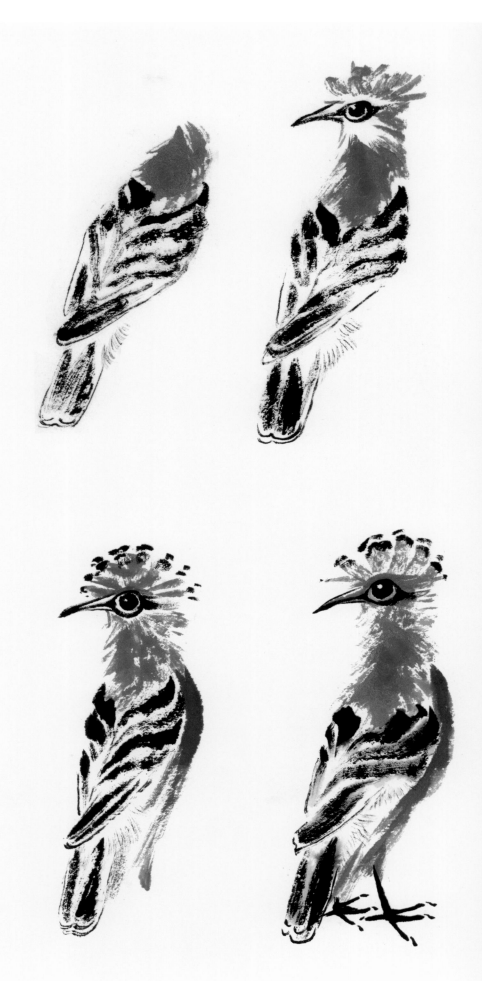

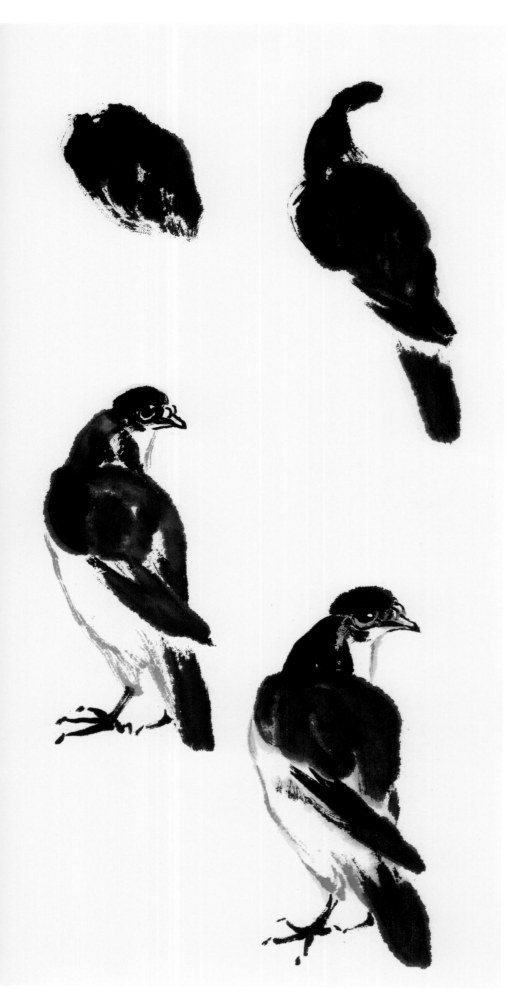

鸽子画法

①以重墨画背部的基本形。

②用重墨接着画翅膀、尾巴，再用焦墨画头。

③以焦墨画嘴巴、眼睛，注意鼻孔上方鼓起的角质肉（特征之一）。以淡墨画腹部，再用焦墨画脚。

④以朱磦染嘴巴，再用朱磦调藤黄画眼圈，然后用花青局部点染背部、翅膀、尾巴。

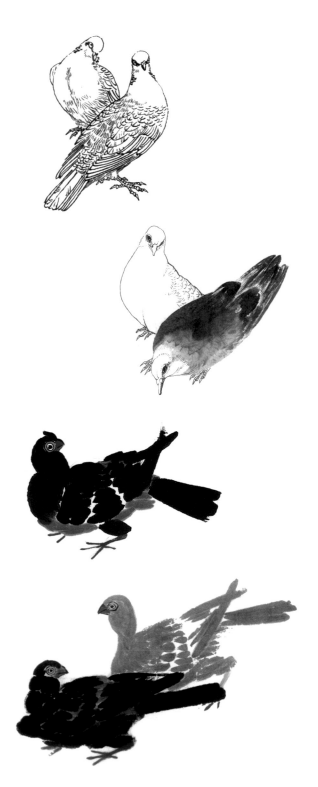

斑鸠画法

①以淡墨画背部的基本形。

②以重墨画头、翅膀、尾巴，在背部间点些重墨。

③用重墨接着画嘴巴、眼睛，在脖子上间点些浓墨（特征之一），然后以淡墨勾画腹部，再用重墨画脚。

④先以朱磦染嘴巴、前胸和脚，再以藤黄画眼圈并点染脖子、腹部、尾巴，最后用石青调少许胭脂点染头和背部。注意斑鸠身体较圆且短，脖子有很明显的斑纹。

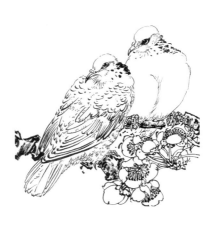

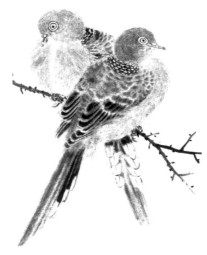

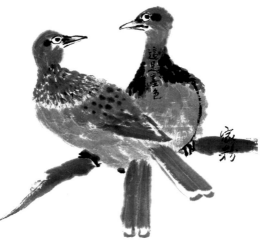

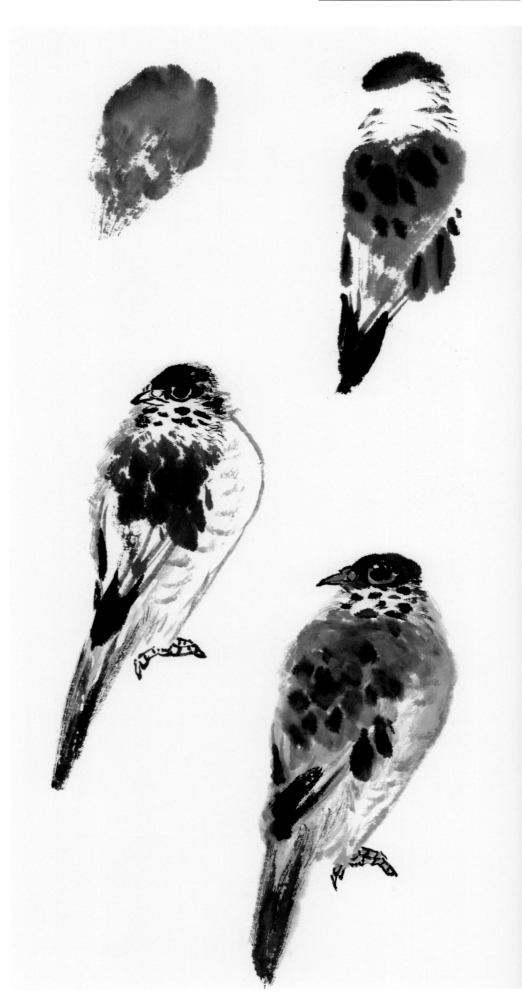

白鹇画法

①用焦墨画出头的基本形，再用浓墨画出脖子、腹部。

②用浓墨继续画出背部和翅膀。

③用干笔画出尾巴，注意尾巴要画长些（特征之一）。

④用焦墨画出嘴巴，用胭脂画脚，不洗笔调点白画出大眼圈（特征之一），再以藤黄画眼珠，然后用花青勾画腹羽，最后用淡墨擦尾巴。

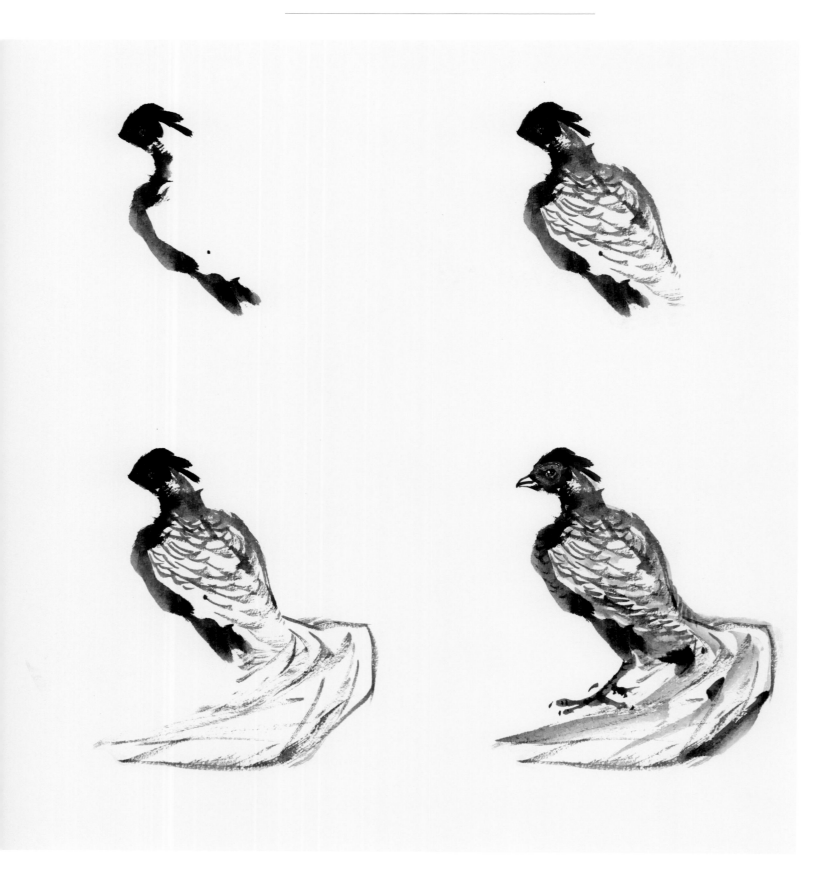

画眉画法

①藤黄调赭石画出头部的基本形。
②不洗笔接着画出背部。
③用浓墨画出嘴巴、翅膀，用淡墨勾出腹部。
④用浓墨画出脚和尾巴，用胭脂点舌头，最后用藤黄调白色画眼睛。

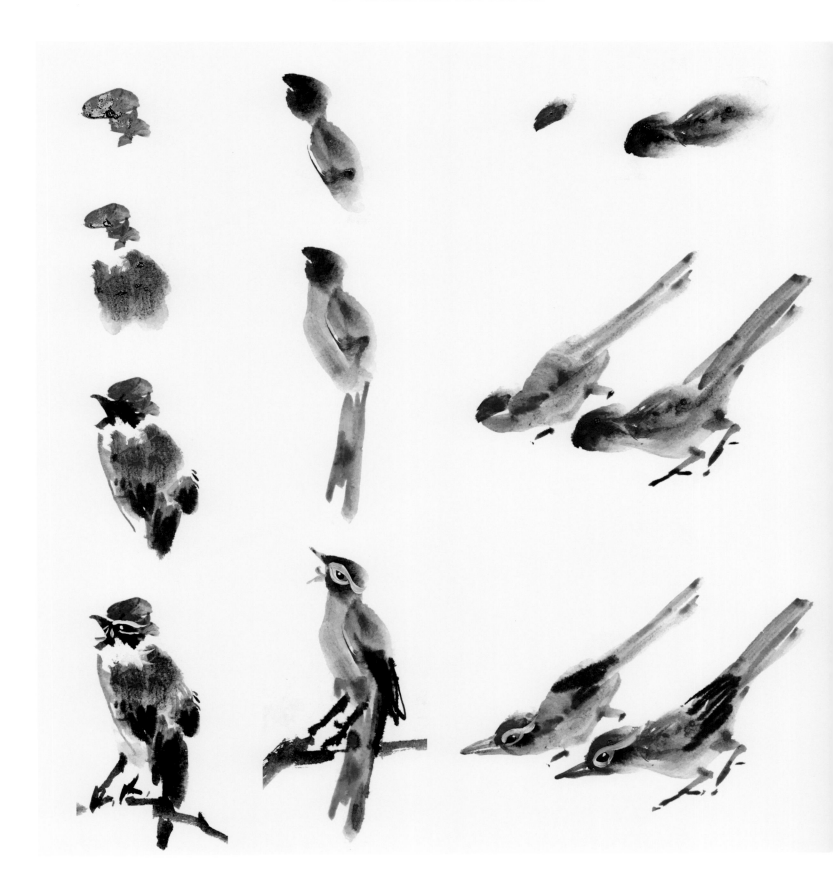

仙鹤画法

①以淡墨勾画背部和腹部。
②以焦墨画嘴巴、眼睛、脖子、翅膀。
③以焦墨画脚。
④先以朱磦画冠顶，再以花青染嘴巴，然后用藤黄画眼圈，最后用赭石点染勾画的线。

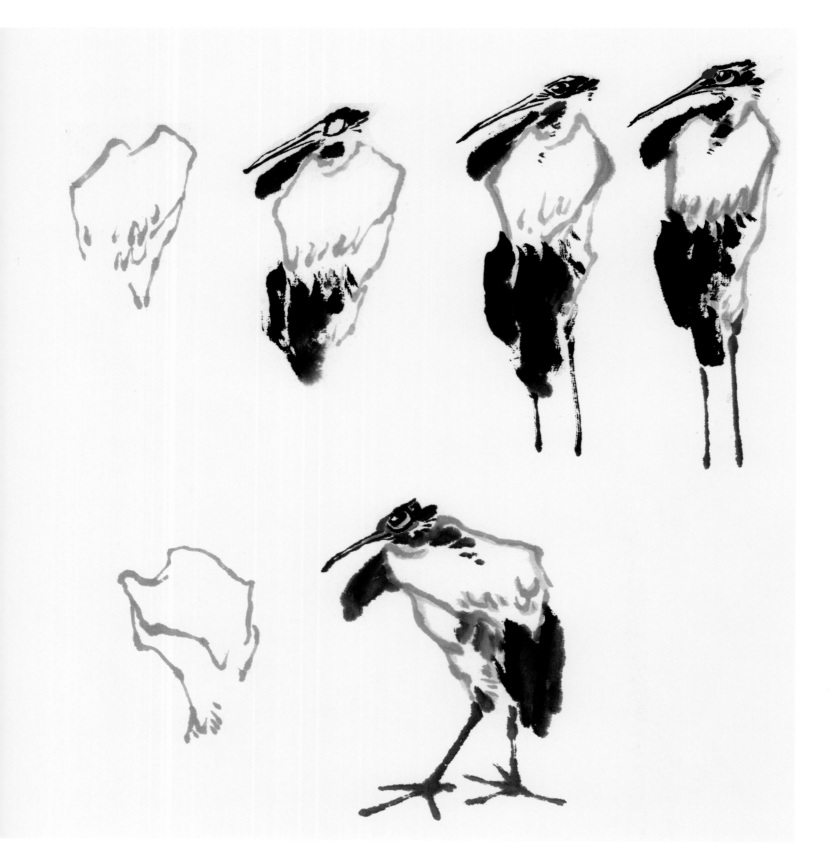

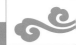

啄木鸟画法

①以焦墨画出背部的基本形。

②用焦墨接着画翅膀和尾巴。

③继续画出嘴巴、眼睛、头。

④以淡墨画腹部，趁墨未干时，用浓墨点画出斑纹，用浓墨接着画脚。

⑤先以藤黄点染嘴巴、翅膀、尾巴及画出眼圈，然后用朱磦填画后脑部和眼底并间点背部。

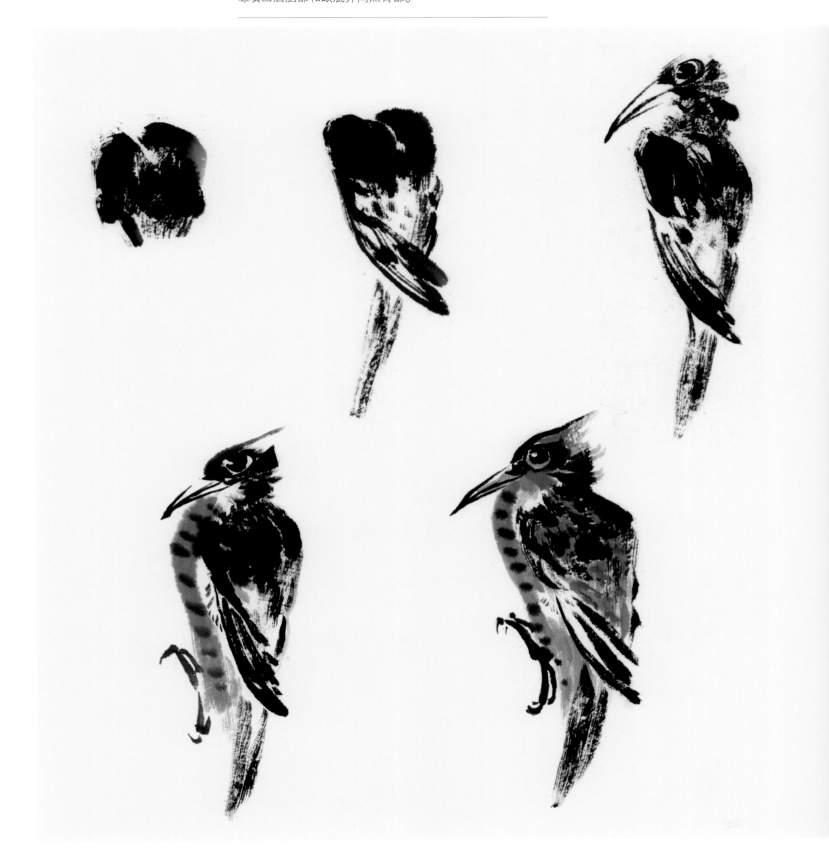

五、范画与欣赏

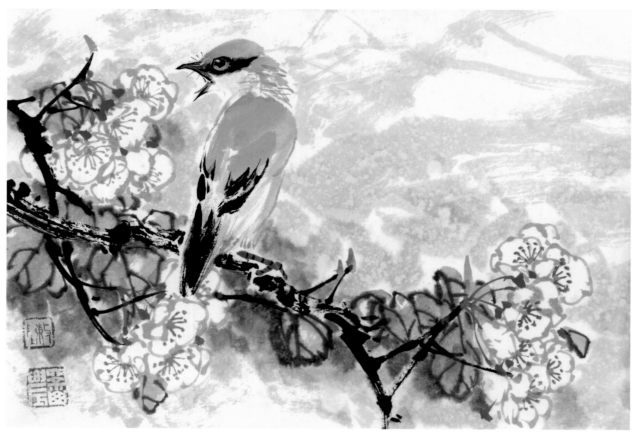

陈再乾　梨园晨曲　25 cm×35 cm

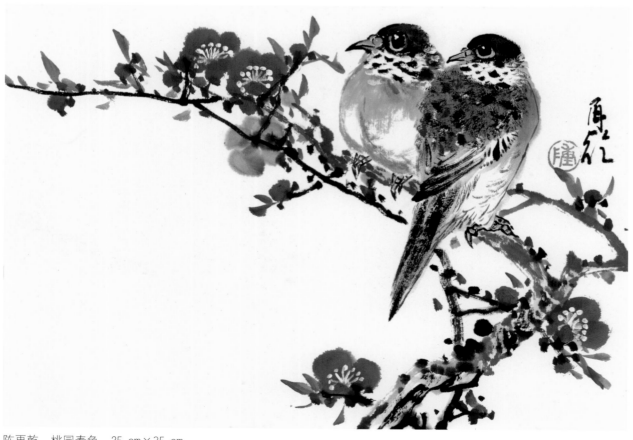

陈再乾　桃园春色　25 cm×35 cm

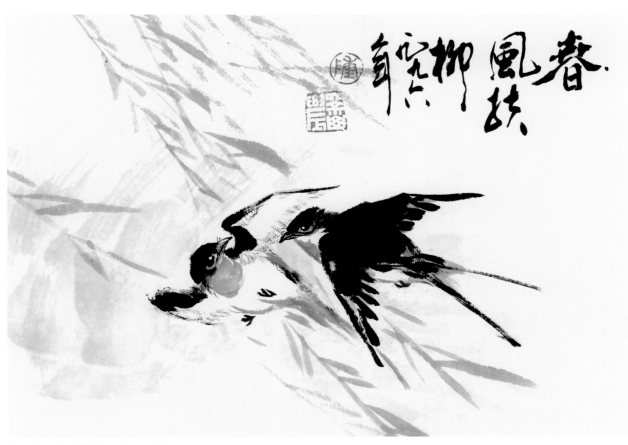

陈再乾　春风扶柳　25 cm×35 cm

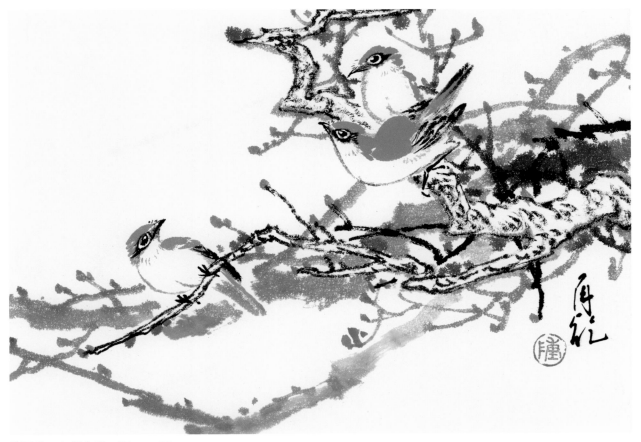

陈再乾　春梢集翠　25 cm×35 cm

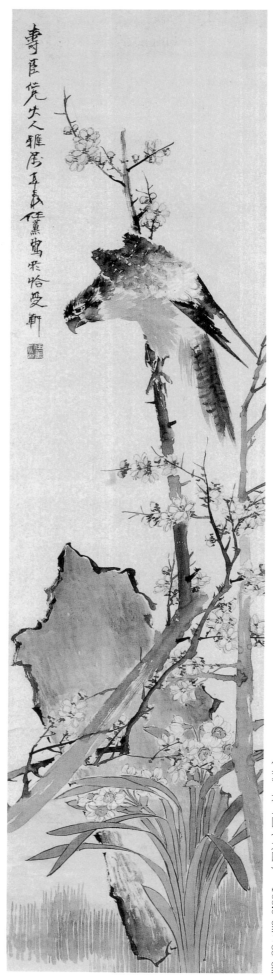

任薰　花鸟图（之四）　133.5 cm×33 cm

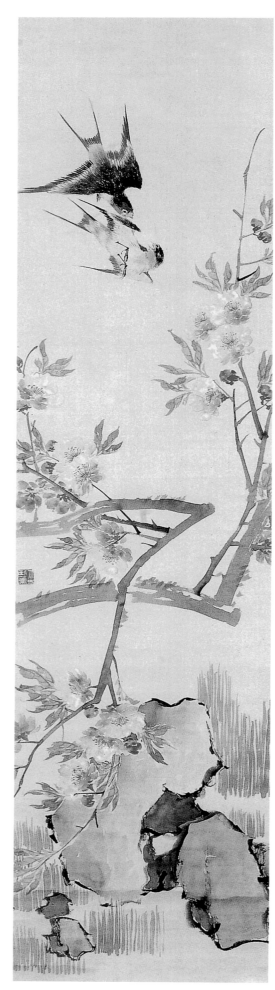

任薰　花鸟图（之一）　133.5 cm×33 cm